一所好的设计学院如何能够培养出优秀人才，教师个人的学术水平与实务操作能力固然重要，但还要看这个学院如何设计出一整套合理的课程体系，并且建立好每门课的课程基础。因此，编辑一本好的教材就显得尤为重要。

　　我一直推崇美国的帕森斯设计学院（Parsons School of Design），这是一所享誉世界的设计学院，与意大利的马兰欧尼学院、英国的中央圣马丁设计学院、巴黎的 ESMOD 时装艺术学院并称世界四大设计学院。作为一名设计教育工作者，同时受我的专业背景影响，我对这四所设计学院关注颇多，尤其是对他们的设计课程安排、课程内容更为敏感。帕森斯设计学院作为一所综合性的设计学院，为来自全世界的设计专业的学生提供各方面的专业设计课程，提供学生在专业及实务经验上的学习，给予学生多样化的设计概念，并且让学生学习到独自及团体设计上的实务经验及理念。而且，在这里学习的同学多半都会有兼职的设计工作，帕森斯设计学院为培养优良的设计人才，营造学生跨学科的设计观念，其中艺术、音乐、戏剧、管理、设计等八个学院的课程可以交叉学习。学校重视创新、艺术与设计的教育理念，使得毕业生与校友遍布欧美时尚界与设计界。他们的师资多为业界顶尖设计师，除了面对设计的技术挑战，更要求学生从人文历史理论中学习和理解设计的社会属性。由于上述种种原因，帕森斯设计学院在学术界和设计界享有盛名。　因此，我以为设计专业学生的设计课程，除了掌握必要的基本知识和基本技能技巧外，更应该强调设计文化在设计过程中的展开。注重设计过程的展开，加强设计专业学生对设计主题和设计元素的深入思考和深化设计。特别是细化设计细节的过程，也是学生积极的创意思维活动作用于设计观念、设计使用、设计技能、设计形式语言不断外化的过程。强调设计文化的专业学院，学生的设计作品往往被要求显现出优美流畅的形式，以及清晰的实用逻辑思考与自信的应对能力。

　　我始终认为，大学设计教育是一种文化。说现代设计教育，言必谈包豪斯的"三大构成"教育，我们认识的"三大构成"，早年大都从日本和我国的香港、台湾地区转道而来，用今天的眼光来看，其中夹杂着许多曲解和歧义。包豪斯其实就是一个中等专门学校，30 多位教师，十几年就培养了 600 多名毕业生，但包豪斯确确实实已经成为全人类的文化财富。伊顿当年开创构成教学，他的本意是要启发设计学生的想象和思维能力、平面和空间的构成能力。但所谓"三大构成"发展到今天，却被有些院校僵化为耗费时间的手工劳作。我在俄罗斯的一所学校看到，一件简单的立体构成作业被要求用 120 小时来完成，空间构成的想象能力被细密的手工制作所取代。更不能想象国内有些院校平面构成作业中，老师让同学用大量时间描绘细小的点点，这是同伊顿的初衷相违背的。更何况，包豪斯设计强调无机形的功能主义风格在近一个世纪的发展中，它的形式单一化的弊端也早已暴露出来。面对世界文明多样化的发展趋势，设计样式的多纬度文化思考，已经不是单一的包豪斯所能够替代的。有什么样的时尚生活就应该有什么样的设计教育。设计教育中的"三基本教育"是职业知识与技能技巧的基础训练，但要成为合格的设计师单靠这个不行。我常说，设计教育倡导的是"浪漫色彩与理想情怀的学院风格"，倡导一种"归于人文的都市情怀"。设计的最高境界是设计一种生活方式。"与其说是设计产品，不如说是设计人和社会。"

中国的设计教育走的是不断西化的道路，如何探索具有中国特色的设计教育新思路？我们还有许多路要走。其实，西方设计教育的经验并不能解决中国设计教育的全部问题，但西方设计教育注重实践教育、追随流行、尊重手工艺的传统值得我们学习。中国设计教育的现状是什么？全国120万的艺术学生，占全国在校大学生总数的11.6%，其中70%是设计学生。国际上没有这样的设计教育国家可以类比。现在国内的普通设计教育本科是两头不落实。一方面是高端的设计人才缺乏，学校培养不出来；另外一方面，最底层的设计操作与实务人员又不愿意培养。中间层次很庞大，培养了大量高不成低不就的毕业生。如何改变这一状况，我们既期望行政政策的引导，也希望于学校课程与教材改革的推进。

徐宾等一批青年教师执着于课程教学改革，他们志同道合、努力探索，以"艺术设计新视点丛书"的形式展示他们的教学成果。我赞同他们"不以降低学术品位为代价，力争将丛书做成精品"的主张和追求。这套丛书除阐明各门课程的基础理论外，还加入了大量课题案例，用以强调对艺术设计专业入门思维的启发和拓展。尤其值得一提的是，这套丛书打破了长久以来设计类图书"先理论讲授，后示范作业"的陈旧模式，延伸设计教材中理论内容与设计实务的可操作性。

我期待这套丛书能够有新的面貌，并为设计教育的课程改革添砖加瓦。

2012.6.26 写在独墅湖畔

李超德　教授　博士生导师
苏州大学艺术学院院长
江苏省教学名师
江苏省优势学科"艺术学"建设项目负责人
江苏省品牌专业"设计艺术"建设负责人
国家社会科学（艺术）项目《现代设计批评》主持人
全国"纺织之光"教师奖获得者
中国美术家协会会员
国务院学位委员会艺术专业研究生教育指导委员会委员
教育部高校纺织服装专业指导委员会委员
教育部高校美术专业指导委员会委员

江苏省艺术学优势学科建设项目

艺术设计新视点丛书

立体构成基础与应用

刘 宁 主 编

周 慧 罗跃华 副主编

化学工业出版社
·北京·

艺术设计新视点丛书编委会

主　任：徐　宾
副主任（按姓氏笔画排序）：于肖飞　方　健　刘咏清　周　静　高志强
编　委（按姓氏笔画排序）：于肖飞　方　健　刘　宁　刘咏清　李　波　李　颖
　　　　　　　　　　　　　周　静　周　慧　徐　舫　高志强

图书在版编目（CIP）数据

立体构成基础与应用／刘宁主编.
北京：化学工业出版社，2013.1

（艺术设计新视点丛书）
ISBN 978-7-122-15892-5

I. ①立… II. ①刘… III. ①立体造型 IV. ①J06

中国版本图书馆CIP数据核字（2012）第282358号

责任编辑：徐　娟　　　　　　　　　　　　装帧设计：吴　凡
封面设计：徐　舫

出版发行：化学工业出版社（北京市东城区青年湖南街13号　邮政编码100011）
印　　装：北京画中画印刷有限公司
787mm×1092mm　　1/16　　印张 8　　字数 190千字　　2013年1月北京第1版第1次印刷

购书咨询：010-64518888（传真：010-64519686）　　售后服务：010-64518899
网　　址：http://www.cip.com.cn
凡购买本书，如有缺损质量问题，本社销售中心负责调换。

定　　价：49.00元　　　　　　　　　　　　　　　　版权所有　违者必究

前　言

　　立体构成是三度空间的一种体验，这种体验有助于我们理解空间的秩序和特性、激发对形态的想象力和创造力。我们把开发学生的想象力和创造力作为我们的目标，通过对形态的创造、整理、分类、定义、分析，帮助学生充分认识形态与尺度、体量、空间、材质、结构、运动等因素之间的相关性，以及它与视觉、生理、所处环境条件之间的联系。

　　本书通过构成要素、构成方法的教学以及对力学的分析和形态运动规律的综合研究，使学生掌握构成要素间的相互关系，运用构成方法，创造生动立体构成形态，启发学生的独创性和拓展他们的造型构思，培养学生正确的理性艺术思维方法，由浅入深、循序渐进地启发学生从平面的学习进入到立体的学习过程。主要由第一章走进立体构成、第二章立体构成的形态要素及语义、第三章视觉关系中的形式美、第四章材料在立体构成中的应用及第五章立体构成在设计领域中的应用几部分构成。每章又由具体理论讲述及思考题与课后练习等内容组成，并结合大量图片及学生习作加强概念理解，力求在进行适当的理论讲授基础上，增加有目的的训练，以培养学生的抽象思维能力，增强学生的动手能力。全书图文并茂，内容实用，可供各类艺术院校的本科、专科、职业技术、成人继续教育等院校的师生使用，也可为从事色彩设计的工作人员和业余爱好者提供参考。每章作业与思考题可以调动学生的主体意识，启发创新思维，突出实践性；案例分析比较新颖，反映立体构成在设计实践中的应用，尽可能地反映该学科的最新研究成果，以启发学生与时俱进。

　　本书由刘宁任主编、周慧和罗跃华任副主编。刘宁编写第一章内容；李杨、罗跃华编写第二章内容；刘宁编写第三章内容；周慧、邹启华编写第四章内容；罗跃华、王蝶凡、陈灿编写第五章内容。刘宁还负责整本书的结构梳理和统稿工作；罗跃华负责收集本书的配套图片资料。在本书的编写过程中，还得到了常州大学相关领导和老师的大力支持，在此深表感谢！同时本书也得到了兄弟院校的帮助，正因为大家的共同协作，本书才得以呈现，借此机会，深表诚挚的谢意！

　　由于本人才疏学浅，掌握的资料有限，加之写作时间仓促，疏漏之处在所难免，望大家批评指正，以便修订完善。

<div align="right">

刘宁

2012 年 12 月

</div>

目 录

第一章　走进立体构成

第一节　立体构成与设计

一、立体构成的概念及应用范围

要了解立体构成，首先要了解维度的概念。维度，又称维数，是数学中独立参数的数目。在物理学和哲学的领域内，指独立的时空坐标的数目。零维是一点，没有长度。一维是线，只有长度。二维是一个平面，是由长度和宽度（或曲线）形成面积。三维是二维加上高度形成体积面，有长度、宽度与高度，呈一种体积和空间的状态。立体构成的学习首先要建立在三维概念的理解之上。

立体构成设计的范围非常广泛，包括材料学、力学、运动学、透视学、构造学、造型艺术学、美学以及视觉心理学等相关内容。立体构成研究的重点在于充分展开想象力，研究造型组合的可能性，对新材料进行开发和运用，培养造型的审美能力、判断能力和分析能力，最后达到掌握立体、创造立体的目的，并要能够学以致用，把对立体构成各方面的训练应用到更广阔的空间去。立体构成是三度空间的一种体验，这种体验有助于我们理解空间的秩序和特性，激发对形态的想象力和创造力。图1-1表现了聚集、抓住瞬间、释放、享受生命中的每一刻。

学习立体构成就是要研究形态、空间、材料三者之间的联系，也就是要研究空间中的形态的基本要素，形态的构成材料以及构成过程中的形式要素。

了解形态的概念是学习立体构成的重要内容之一。纵观我们生活的世界，万事万物都是由各种形态构成的立体世界，其中包括自然形态和人工形态。立体构成是通过形态要素点、线、面、体块及其组合来进行构成的。点、线、面、体、空间是构成的基本要素，因此如何在三维空间中学习和构成形态要素显得非常重要。图1-2所示的艺术花瓶用线围成圈组成。图1-3是用不同纸质材质根据真实花卉制作的纸花，可以为相关设计提供灵感。

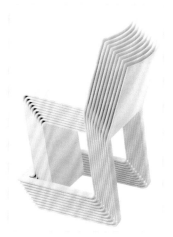

图1-1　面材构成椅子

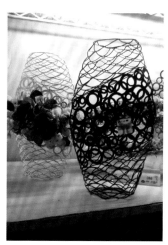

图1-2　线材构成花瓶

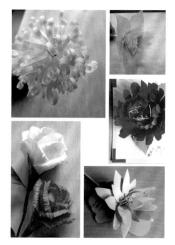

图1-3　各种纸材构成花卉

　　运用形态要素可以在空间中创造出各种立体，运用材料可以赋予立体不同的视觉和触觉感受，同样，不同质感立体之间的各种关系也是影响立体构成的重要因素之一。如果说形态是学习立体构成的基础，那么研究各要素之间的形式美感则是学习好立体构成的关键，作为设计领域的学生应当掌握立体构成就要研究各要素之间的各种形式美感，创造出符合人类审美需要的视觉效果。图 1-4 是艺术果盘，体现出了形式美；图 1-5 是两个现代城市雕塑，分别体现出了色彩和形体的和谐美以及平衡美。

　　总之，立体构成教学是从综合的角度，把各种造型的要素具体地纳入学习领域，通过对学生进行各种形式的训练，使他们对材料的属性、构造、加工方法、形态和视觉的语言、美的秩序有确实的体验，在此基础上引导他们对形态、机能、材质等各种造型要素进行研究和剖析，以提高他们的创造能力、表现能力、体验能力、探索能力和良好的设计感觉。

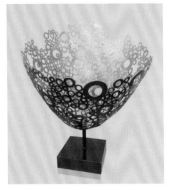 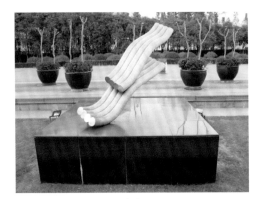

图 1-4　艺术果盘

（a）

（b）

图 1-5　现代城市雕塑

二、立体构成与设计

　　设计是包括立体构成在内，并考虑其他众多要素，使之成为完整造型的活动。涉及的领域非常广泛，它可分为商业设计、工业设计、环境艺术设计等门类，这些艺术门类还又可细分为广告设计、书籍设计、包装设计、展示设计、服装设计、染织设计、室内外环境设计、动画设计等专业门类。

　　立体构成研究的内容是将各个艺术门类之间的、相互关联的立体因素，从整个设计领域中抽取出来，专门研究它的视觉效果构成和造型特点，从而做到科学、系统、全面地掌握立体形态的基础学科。图 1-6 ～图 1-9 是不同设计领域中的立体构成设计。

　　立体构成是进行立体设计的专业基础课程，与具体的艺术门类区别很大，在整个立体构成训练过程中没有具体目的的条件限制，因此每一项练习就必须从立体造型的角度去研究形态的可能性和变化性。

　　立体构成可以为设计提供广泛的发展基础。首先学好立体构成能够培养出良好的造型能力、感觉能力，想象能力和构成能力，拥有良好的构成专业素养的人才才能够做出优秀的设计；其次，立体构成是包括技术、材料在内的综合训练，在立体构成过程中，必须结合技术和材料来考虑造型的可行性，因此作为设计者来讲，不仅要掌握立体造型规律，还要了解和掌握技术、材料等方面的知识和技能，了解这些知识也是当代设计师的必修课；再次，在基础训练阶段，构成作品虽然不考虑其功能性，是一种纯粹的形式美的创造，但创造出来的作品可成为今后设计的丰富素材。总之，立体构成是成为一名优秀设计师的必修课。

图1-6　常州依丽雅思纺织品公司纺织品展示

图1-7　服装展示

图1-8　波司登概念服装设计

图1-9　展示空间设计

第二节　立体构成的主体内容及学习方法

　　立体构成是对三维形态加以研究，探索立体形态各要素之间的构成法则、空间以及材料应用的一门学科。通过对立体构成的研究，能够提高与形态相关的敏锐感觉和欣赏素养。学习立体构成，首先必须认识立体构成的概念以及它的特征，通过对特征的了解与把握认识立体构成的本质。

　　学习立体构成，还需要抱有坚定的信念和开拓的精神，从立体造型的特点出发，不断训练空间转换能力和立体想象力，培养对形体的概括、提炼和联想能力，这就要求学习者应该具有良好与敏锐的造型意识和恰当的表现方法。

一、想象力的培养

　　想象力是学习立体构成必须具备的能力之一。从平面的形转为立体的态，没有想象力是无法实现的。立体形态的想象力是完成立体构成创作的基本能力，要通过对基础造型的学习、训练，从而提高学生由平面进入立体空间转换能力和立体想象立。图1-10是学生作业，图1-11是国外卡通造型建筑设计，图1-12是可爱鲨鱼造型的方便夹设计。

图1-10　和谐　学生作业　　　　图1-11　国外卡通造型建筑　　　图1-12　可爱鲨鱼造型的方便夹设计
　　　　　　　　　　　　　　　　　　　　设计

二、对立体构成形态的理解

　　形态是指事物内在的本质在一定条件下的表现形式，包括形状和情态两个方面。这个概念的意义在于把事物的内部和外部统一起来。形态可分为概念形态和现实形态。概念形态只存在于人的意念之中。现实形态是指能看到也能触到的形，它包括具象形态和抽象形态。具象形态是指自然有关的具体形象，又包括自然形态和人工形态。自然形态是指自然界中已存在的，不以人的意志为转移的客观的形态，如花草树木、山石、云朵、流水等。人工形态是人为创造的形态，如房屋建筑、工业产品、服装等。人类一切有形的文化都来源于自然的启示，受自然的影响。抽象形态是指将概念的内容转化为能知觉的形象，这种形象不同于现实的客观形象，而是概念的符号。

　　立体构成研究的是现实形态，现实形态通过形态要素点、线、面、体块及其组合来进行构成。从构成的实质来看，立体构成是用分解组合的观点来观察、认识和创造形态的，是造型活动的科学的创造性思维。

三、对立体构成空间概念的把握

　　空间是由物质的三个维度——长、宽、高组成的。空间大致可以分为物理空间和心理空间两类。物理空间是实体所限定的空间，心理空间是实际不存在但能感受到的空间，即所谓的空间感。心理空间是人们受到空间信息和条件的刺激而感受到的空间，其本质是实体向周围的扩张，是人类知觉产生的直接效果。

　　环境不仅包括自然环境，还包括所谓的文化环境，即以具体人、具体时代的宇宙观、世界观和社会观为基点而创造的"世界"，所以空间创造是多样的、多元的，也就是说，空间应满足人们的物质需求和精神需求，进而还必须具有维护自身形体存在的牢固度。格式塔心理学早已证实，视觉形象永远不是对于感性材料的机械复制，而是对现实的一种创造性把握，它把握到的形象是含有丰富的想象性、独创性和敏锐性的美的形象。既然如此，作为设计者，在创造视觉形象时，就应该努力留给观赏者以发挥想象的余地，并附加暗示、启发和诱导。物理空间比较容易把握，而心理空间更具有艺术效果。

四、立体构成材料和结构的训练

我们日常接触到的形体，都是由各种材料所构成的。不同物体需要根据其用途选择与之相适应的材料来构成，如用砖来构成房屋，使之具有坚固的特性，用玻璃来构成窗户，使之具有透明采光的特性，用布料做成衣物，使之具有柔软贴身的特性等。用不同的材料构成同样的物体，会带给人不同的心理感受，如木制沙发使人感觉古朴沉静，布艺沙发使人感觉亲切柔和，皮制沙发使人感觉华贵富丽等。所以，材料的选用和组合，对立体构成的效果起着极其重要的作用。

在立体构成中，对材质的感受是触觉、视觉的综合体验，因而，材料的使用重点不在于对物质原有的"形"的利用，而在于使物体的表面状态让人通过视觉和触觉产生美感。也就是说，对材质感的理解和使材料构成有生命力的造型是材料在立体构成中的运用重点。为了实现这一目的，除了要研究材料本身的特性之外，还要研究材料的加工手段和不同材料的表现技法，从而使材料在立体构成中发挥出更好的效果。

当然，不同的材料，不同的组合也会带来不同的立体造型。通过加深对材料的认识，合理使用材料，研究结构形式中的内在联系和规律，处理形之间的协调统一等训练，才能提高实际造型动手能力。

五、激发灵感

灵感是指暗伏于创作者个人意识中的一种独特的心理状态和思维活动，也是一种极具创造性的能力。灵感并非凭空而来，它出现在主体的思索过程中，也只有在思索的推进中才能使灵感在某个偶然的情景之中突然地显现出来。即使灵感有时似乎在无意之中出现，但这种无意却是创作主体长期思考、探索、实践所形成的一种潜意识。谁都不可能意识到灵感在何时产生，但意识却提供了灵感出现的可能性。任何一种灵感都是创作主体在思考、探索中的顿悟实现，创作主体某一心态意向表达欲望的程度越强，就越接近灵感出现的境界。

所以，创作者要获得灵感，就必须要注重和加强自身内功的修炼，厚积才能薄发。要位灵感蓄积足够的能量和契机，而不是一味地等待灵感的降临。

六、培养形体抽象能力

大多数学生对于空间的把握不是很好，实质的空间形态直观显现，容易理解，但对形体内部虚空间的理解则是较难的。因此，首先要培养学生的三维立体感，把握物体材料的体积量感。可以先选择一些较为单纯的物体形态来分析，理解内在结构后，就可以对这种形态造型进行"简化"，以最简单的方式简化到几何形块中去，例如立方体、圆锥体、球体、矩形等形状来塑造实践。在立体构成中，抽象形态的训练是非常重要的，必须要把握自然形态的特征，按照一定的规律和法则去重新构成，才能获得一种基本思路，创造出新的形态造型。

七、培养创新思维能力

立体构成的学习不能只停留于课堂上的听与做，更要在实践中观察、领悟。除了完成作

业这些传统的练习，还要将课题设计、创造性思维设计纳入学习之中，独立思考、主动创新。还可以通过参观家居市场、博物馆等方式提高审美水平，提高对设计的认知能力，从现实的构筑物去观察、理解、分析设计者的构思方法和设计理念，体会到创意的开放性、无限性，拓宽想象的视野。

第三节 平面到立体的探索——半立体构成

从平面研究扩展到立体研究，还有一个十分重要的阶段是两个概念之间的阶段，称为半立体构成或二点五维构成。立体构成是介于二维空间与三维空间的造型形式，其核心问题是应用何种手段让平面形态发生变化从而产生半立体形态。在立体构成的学习中，我们将选择纸材料来研究如何发生这种变化的。这其中包括折叠、剪切、粘贴等手段。通过以上手段让平面形态产生类似浮雕，有一定起伏变化的半立体形态。

一、切折构成

1. 不切多折构成

不切多折构成指在纸张上多次折叠或弯曲所构成的立体形态，如图 1-13 所示。

2. 一切多折构成

用美工刀在纸张划出一道切线，切线长短位置可做调整。将切口处反向拉开，并运用切线与纸张边界线，对纸张多次的折叠弯曲所形成的半立构形态。重点考虑切口位置形态变化与纸张边缘形态与切口形态的联系。一切多折构成如图 1-14 所示。

3. 多切多折构成

在纸张划出多条切线，切线长短位置可做调整。并运用切线与纸张边界线，对纸张多次的折叠、弯曲、粘贴、切割等变化所形成的半立构形态。在构成形式中运用对称、统一、韵

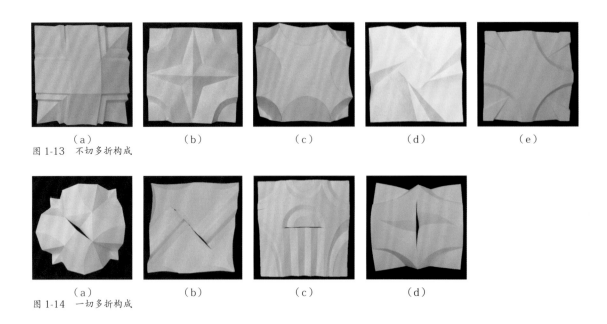

（a） （b） （c） （d） （e）

图 1-13　不切多折构成

（a） （b） （c） （d）

图 1-14　一切多折构成

律等形式美法则（后面章节有详细介绍），进行纸张半立构的形态探索。多切多折构成如图
1-15 所示。

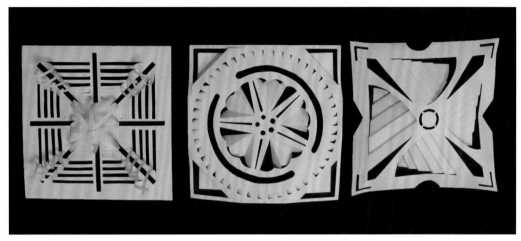

（a）

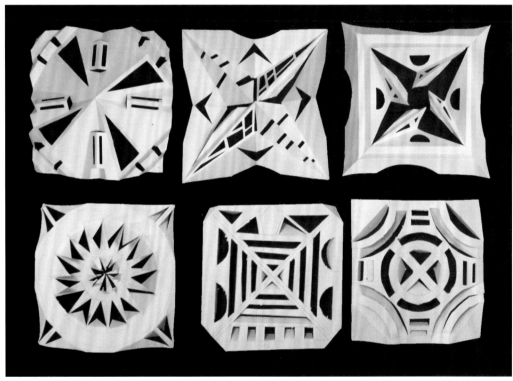

（b）

图 1-15　多切多折构成

4. 切折拼合构成

切折拼合构成是运用构成形式美法则结合半立构的多种表现形式，对多个半立构进行拼合所产生的构成形式，如图 1-16 所示。切折拼合构成主要学习整体构成与单个构成的关系，通过单体构成来影响整体拼合构成的形式。

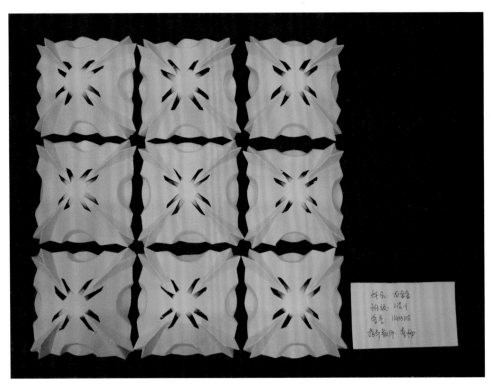

（a）

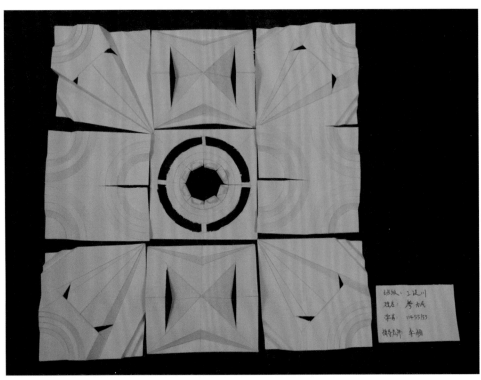

（b）

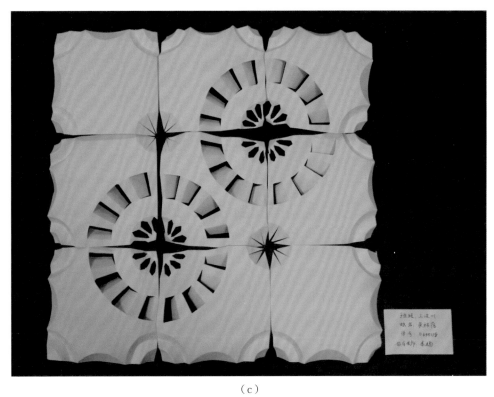

（c）

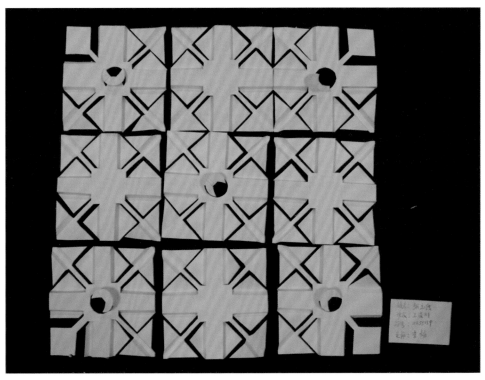

（d）

图 1-16

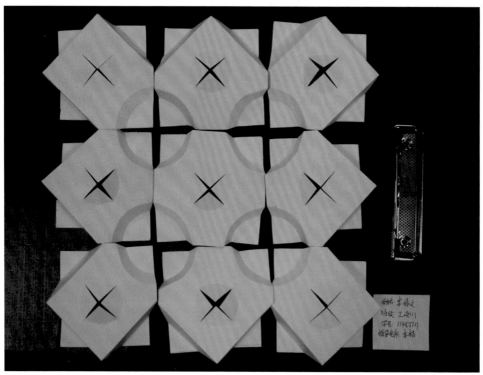

（e）

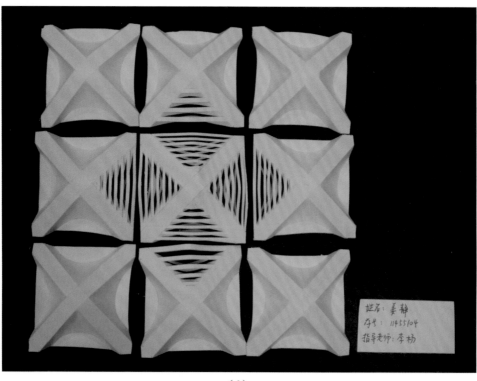

（f）

（g）

图 1-16 多切拼合构成

二、板式构成

经过切折构成的练习，我们初步了解了平面形态转化为立体形态的过程，在板式构成中，再用一定深度的具有浮雕特征板状立体，以折板形态为基础，进行空间形态的二次探索。板式构成主要练习切线对折叠线作拉引，产生高低错落的空间形态。

1. 瓦楞折板构成

瓦楞折板构成是以折线形式进行反复重复的折叠加工，以此为基础的空间形态二次设计的探索，如图 1-17 所示。

2. 蛇腹折板构成

使材料在横向与纵向因折叠收缩，产生两个方向的形态基板变化，在此基础上所做的构成称之为蛇腹折板构成，如图 1-18 所示。

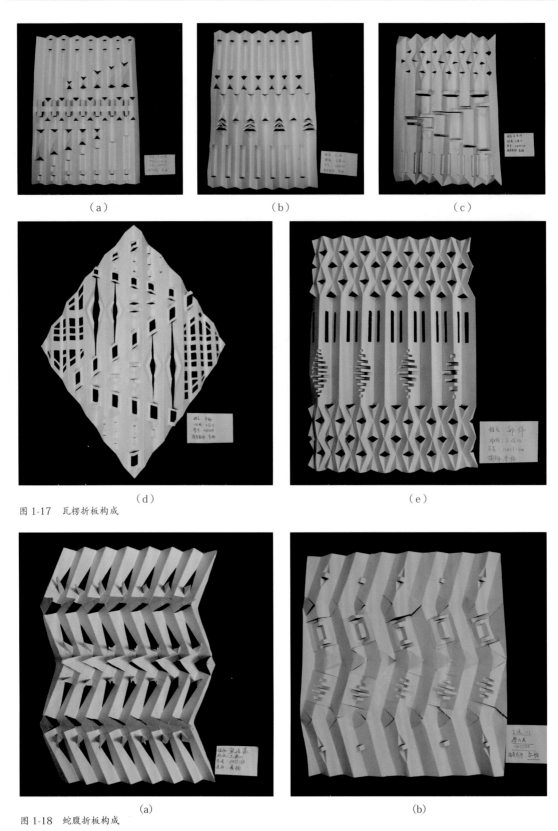

（a）　　　　　　　　　（b）　　　　　　　　　（c）

（d）　　　　　　　　　　　　　　　　（e）

图 1-17　瓦楞折板构成

（a）　　　　　　　　　　　　　　　　（b）

图 1-18　蛇腹折板构成

三、柱式构成

柱式构成是在平面的卡纸板上进行重复折屈，或进行弯曲构成，然后将折面的边缘粘接在一起，形成上下贯通的筒形造型。在此基础上进行形态的丰富变化：其造型的变化部位有柱端变化、柱面变化和主体棱线上的加工变形等。形态的变换方向是前后空间以及左右空间。我们知道两条线之间的无限过渡会形成一个面，在柱式构成中，会形成上下两个围合线。根据围合线的形状分为基础几何形态的柱式构成与有机几何形态柱式构成。

1. 基础几何形态的柱式构成

基础几何形态的柱式构成是指以基础图形围合而成的柱式构成，如四边形、五边形、星形、菱形、圆形等图形围合而成的柱式构成，如图 1-19 所示。

2. 有机几何形态的柱式构成

有机几何形态的柱式构成是指以有机图形围合而成的柱式构成。在有机围合构成中，对上下围合图形并结合平面构成与形式美法则进行设计，最终形成更为丰富的围合形态。有机几何形态的柱式构成如图 1-20 所示。

二点五维度构成的练习解决平面向立体元素过渡的问题，了解好二点五维度构成可以使学生慢慢从平面思维向立体思维转变。

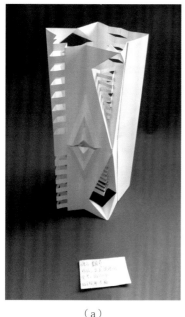
（a）

（b）

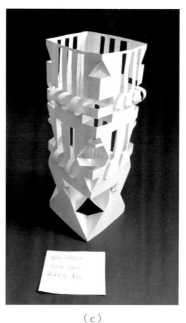
（c）

图 1-19

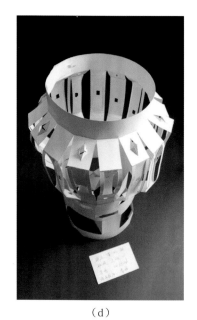

（d）

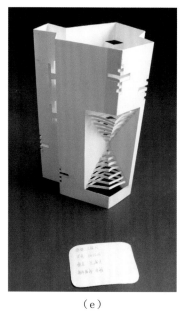

（e）

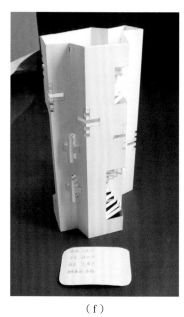

（f）

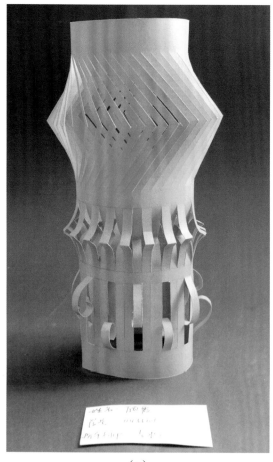

（g）

图 1-19　基础几何形态的柱式构成

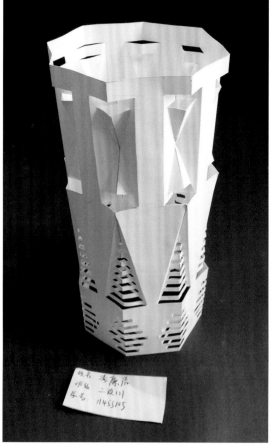

（h）

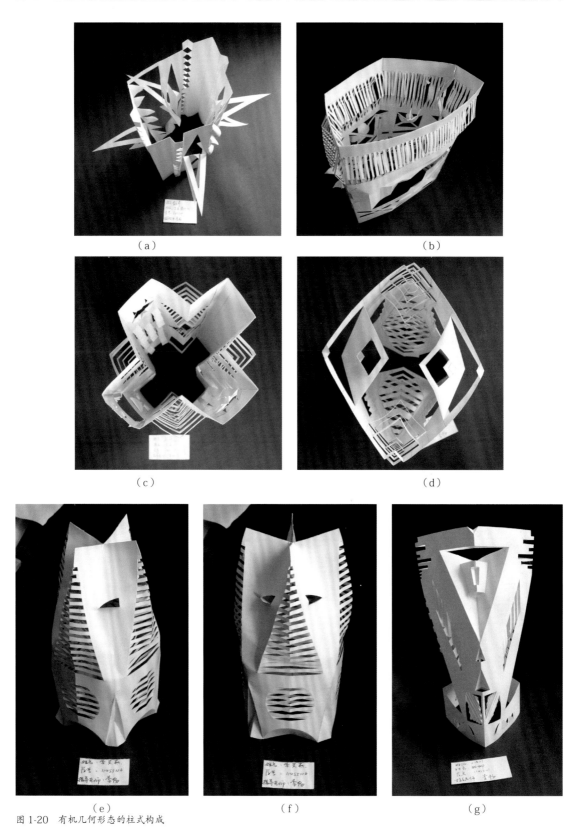

（a）

（b）

（c）

（d）

（e）

（f）

（g）

图1-20 有机几何形态的柱式构成

本章小结：

本章主要研究立体构成的概念、立体构成与设计的关系，学习立体构成的方法，以及如何从平面过渡到立体的学习。通过本章的学习，可以对立体构成有一个初步的了解，为后面的立体构成的学习奠定基础。

思考题：

1. 立体构成的概念？
2. 立体构成的应用范围与领域？
3. 立体构成学习的内容是什么？
4. 半立体构成怎么理解？

课题训练：

1. 用指定材料纸材，完成一切多折构成，注意系统性和丰富性，10cm×10cm，4幅，装裱在4开黑卡纸上。

2. 用指定材料纸材，完成多切多折构成，注意光感和韵律感，10cm×10cm，4幅，装裱在4开黑卡纸上。

3. 用指定材料纸材，完成切折拼合构成，注意构成形式美感，10cm×10cm，4幅，装裱在4开黑卡纸上。

4. 用指定材料完成板式构成，可选择瓦楞折板构成、蛇腹折板构成进行创作。

5. 用指定材料完成柱式构成和有机几何形态柱式构成。

6. 通过切割、压屈、折叠，将平面构成作品完成二点五维的转换。

第二章　立体构成的形态要素及语义

　　语义在一定意义上讲的是词义，是词的语言形式所表达的内容。对于立体构成而言，构成立体形态的造型元素也都会具有一定的情感意义，通过具体的表现形式表达具体的立体内容。立体构成的形态要素主要有点、线、面、体块。立体构成中的形态要素不同于平面构成中的形态要素，立体构成中的点、线、面、体块都是实实在在的，比如我们看到的珠子、轨道、橱柜的面板、一块石头，都是可以触摸到的，真实存在的。而平面构成中的构成要素点、线、面的概念是虚幻的、抽象的造型要素的概念，因此在学习立体构成时需加以注意。

第一节　立体构成中的形

　　立体构成的形态要素所涉及的形态概念不是单纯的几何形态，而是指任何形式的，如自然形的、偶然形的、抽象形的或意象形的。这些具象的和抽象的形态都是由三维空间中的点、线、面体所构成的，在三维空间中，构成的基本造型元素，都是具有体积的，都是有形体感的空间形态。

一、点

　　点的解释有若干种，与构成相关的释义解释有：液体的小滴或细小的痕迹；一定的位置或程度的标志，如顶点和终点。从这个释义可以看出，点存在于线段的两端、线的转折处、三角形的角端、圆锥形的顶角；点还可以通过凝聚视线而产生心理张力。

　　立体构成中点是相对较小而集中的立体形态。现实世界中的点有形态、大小、方向以及位置，点同周围其他形态相比具有凝聚视线和表达空间位置的特性，是最小的视觉单位。点的概念是相对的，是一种相对的比较。

点的语义有两方面内容。

　　（1）点具有聚焦感。点在造型学上的特征是通过凝聚视线而产生心理张力。因为点在视觉中具有凝聚视线的特性，所以"点"的造型很容易导致我们的视觉集中在它身上。

　　（2）点具有空间感。空间中居中的点引起视知觉的集中，在空间位置上移或下落会产生不同的视觉变化，由大到小渐变排列的店，产生由强到弱的运动感，同时产生空间深远感，能加强空间变化，起到扩大空间的效果。

　　图 2-1 和图 2-2 都是点的立体构成设计在建筑中的应用。

二、线

　　线是点在移动中留下的轨迹，是相对细长的事物，有长度、方向和位置，有路线、界限等基本含义。在立体构成概念中，线具有长度，是点的轨迹、面的边界、体的转折，线有宽度和厚度，线以长短、粗细、疏密、方向、肌理、形状等构成不同的立体作品。

图 2-1　Urban Interiorities　东京夜店概念设计

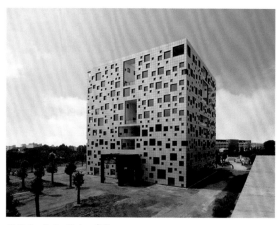

图 2-2　Cube Tube 建筑

　　线从形态上可以分为直线和曲线，直线包括垂直线、水平线和斜线，曲线包括几何曲线、规律自由曲线和不规律自由曲线。

　　线的语义如下。不同的线会给人不同的视觉感受。如，软质的线给人以轻巧、灵活地感受，硬质线材给人以结实、硬朗、不易加工的感受。各种线条也充满了各种感情，适合表现不同的主题和心理变化，比如，变化多端的曲线可以淋漓尽致地表现出女性的柔美，坚定刚毅的直线能很好地体现出男性的英姿；流畅的线条使人充满激情和上进的斗志，简洁凝练、自由飘逸的线条会让人产生敬畏之情。只有对线条以及线条的表现特征进行充分的了解，才能用不同的材料完成不同主题的线构成设计。图 2-3 是上海世博会场馆英国馆展示设计。

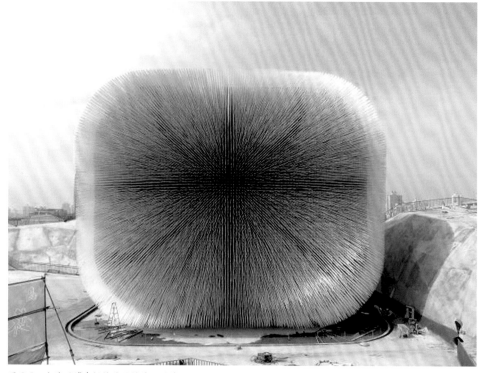

图 2-3　上海世博会场馆英国馆展示设计

三、面

面是线运动的轨迹，可以看成是由线展开形成，也可以看成是由扩大点或增加线的宽度来形成，还可以被看作室体或空间的界面。面具有一定的厚度，但厚度与长度比小得多，否则就成了体。面的形状有直面和曲面，是轨迹线的展开、围合体的界面。面的形态分为直线面和曲面，直线面包括垂直面、水平面和倾斜面，曲面包括直线型曲面、弧线型曲面、旋转曲面、自由曲面。

面的语义如下。面是平薄而且具有扩延感，面材所表现的形态特征也具有平坦和延展感。在平面空间中，面材会给人不同的形状感，从而带给人不同的视觉感受。如直线面会给人以简洁、单纯、尖锐、硬朗的感觉，几何曲线面会给人以饱满、浑圆、规范、完美的感觉，自由曲线给人以自然、活泼、丰富、温柔的感觉。立体构成中，面是具有实际厚度的三维实体。面材的立面轻快、流畅、具有弹性，面材的表面充实、沉稳。

四、体块

块是面连续运动的轨迹，或是众多面的叠加效果。块是现实中数量最多的形态，它的稳定性较好，且具有较强的体量感、充实感和厚重感。块材构成是立体构成最基本的表现形式，能最有效地表现空间立体的造型。块材是具有长、宽、高三维空间的封闭实体。它还具有连续的表面，与线材和面材相比，有稳重、安定、充实的特点。

体块的语义如下。块材给人以充实、稳定之感。被加工成有机形态的块材，往往给人以亲切感；被加工成直线形的块材，给人以冷静、庄重之感；被加工成几何形的块材，给人以规则感；而被加工成流线形的块材，则给人以速度感。块材可以由面围合而成，也可以由面运动而成，大而厚的块材能产生深厚、稳定的感觉，小而薄的块材能产生轻盈、漂浮的感觉。

图 2-4 是两个极简主义建筑，由曲面围合而成的虚体。

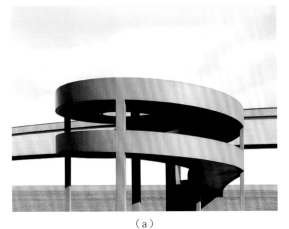

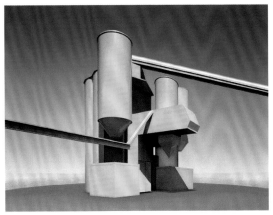

（a）　　　　　　　　　　　　　　　　　（b）

图 2-4　极简主义建筑

第二节　立体构成的空间表现

　　立体构成中的形态要素是一种单独的概念，便于我们对构成形态元素的把握，在实际的立构形态塑造过程中，会有立构形态要素相互转换的过程，这对形态塑造也是十分重要的。当一个事物处在特定的环境中，它存在的形式往往不同。例如一本书当放置在书架中时，它会被当做面的概念存在，当我们打开书本，观察里面文字的时候，它又会被当做体的概念存在。立构形态要素之间的概念转换有点与线、点与面、点与体（块）、线与面、面与体（块）几种转换方式。

　　1. 点与线

　　立构当中点的概念是很宽泛的，它可以有形态、大小、体积，并要看点的概念存在的空间环境，而并不是几何意义上的平面点的概念。

　　立体构成中点的存在也是相对的。我们知道，点按照一定路径移动产生的轨迹就是线。当立体构成中有线概念存在时，点的概念可以表达线概念形态。点的有序排列往往使点失去了它的性格而变成线或面的感受。在实体建筑与产品设计中可以很好地发现点线的概念转换。

　　2. 点与面

　　在立构设计中，我们把空间划分为 x、y、z 三个轴向，单个点元素在任意两个轴向规律移动时就会产生平面的构成概念，单个点元素在三个轴向同时移动时就会产生曲面的概念。点的移动产生线，线的移动产生面，所以在构成中，面的概念可以用点的元素进行表现手法的转换。图 2-5 顶部的若干盏小灯构成了穹窿顶，点构成的顶面给人华丽辉煌的感觉。图 2-6 某会所内部天花板上的灯由若干盏灯构成。

　　3. 点与体

　　点作为造型艺术中最小的构成单位，在三维造型的过程中，不存在"点"作为艺术表现的独立性。立体的作品需要一定的体量，让观众感知，所以在作品中较小的立体形态成为一个点，而随着点的体量的增加，点的因素会消失，一定体量的立体形态在较大的空间中成为点，当靠近这个"点"时，点变成了体积。图 2-7 是某建筑的外立面，点构成了实体空间的外部结构。

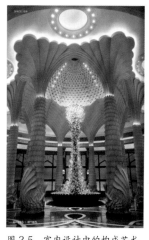 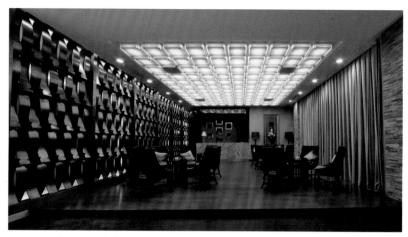

图 2-5　室内设计中的构成艺术　　图 2-6　建筑设计中的构成艺术

4. 线与面

很多构成因素会使我们感觉到线的存在，被理解成线也是由自身形体的"高宽比"决定的，高宽比值大我们便把形体理解为线，比值小我们就理解为面或者体。也可以说，随着线的宽度的增加，线的性质逐渐消失，而出现面的感觉；随着线的宽度和高度的增加，线就逐渐变成了体。图 2-8 是某餐厅设计，茶几底部是由线组成的面。

5. 面与体

面的形式很多，基本形式是不会变的，围合空间构成体积或负体积，这就是面构成的空心体，还有一种情况，当等大形体面积的面不断累加时，也会产生体的感受。所以说面是构成体的基础，面的倾斜角度的变化，构成了体的形态上的改变，也就产生了有意味的造型。在构成体的过程中，面的形态也是多种多样的，它从属于体的形态和情感的需要。图 2-9 是俄罗斯创意环保时装，其中上衣和帽子体现了曲面围合而成的半封闭体积。

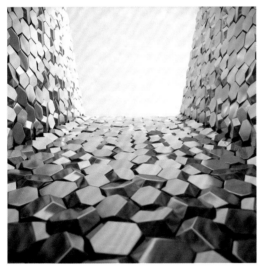

图 2-7　某建筑的外立面

图 2-8　某餐厅设计

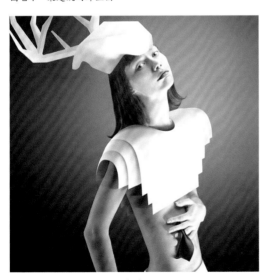

（a）

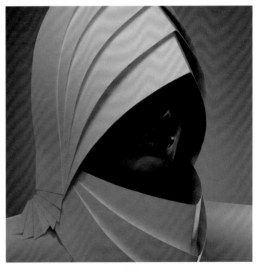

（b）

图 2-9　俄罗斯创意环保时装

第三节 立体构成中的色彩

一、材质色和人为色

立体构成中的色彩包括物体本身的材质色和人为处理色彩的人为色两方面的内容。

1. 材质色

立体构成中的物质材料的本色，是直接利用材料的本色制作形体，不仅较为自然，也能很好地展现材料的物质属性和质地美感。在立体构成中利用材料这种天然的、与生俱来的本色，既能带来自然清新、古朴原始的风味，又能很好地体现材质本身的质地美。因此在利用各种材料进行立体构成创作时，最好不要人为地破坏材质本身的色彩美。如古铜色、木纹色能给人古朴的意境，如果人为地涂上其他颜色会极大地破坏原有的意境。再如，有机玻璃本身具有很好的色彩和光泽度，能带来清透现代的风味，如果人为地涂以色彩，不仅达不到有机玻璃原有的质感和光泽，反会破坏有机玻璃原有的色彩美。图2-10中的色彩为原木的自然色。

2. 人为色

我们在通过色彩感知形态表象的同时，还可以为立体形态进行配色。人们借助色彩来作为造型艺术的媒介语言，表达人们的情感和思想，或用来美化环境和产品，增加视觉及心理审美感受。不同的色彩会给人带来不同的心理和感官效果，如高明度色彩使人觉得明亮、开阔，低明度色彩会使人觉得压抑、沉闷、庄重等。因而，在立体构成中，相同的形态如果配以不同的颜色，就会造成不同的效果。这就要求我们在立体构成创作时，要根据表现主题来考虑材料的性质、原色、色面大小、方位、光源以及各种之间的搭配情况等，这样才能很好地在立体构成中利用"色"来表现需要表现的感情效果。图2-11戒指的颜色有意设计成醒目的红色，是人为色。

在立体构成中应用人为处理的色，需要从三方面着手：

（1）从物理学角度研究色作用于形态的表现方法；

（2）从生理学角度研究色作用于形态的可见情况；

（3）从心理学角度研究色作用于形态的心理效能。

图2-10 自然色

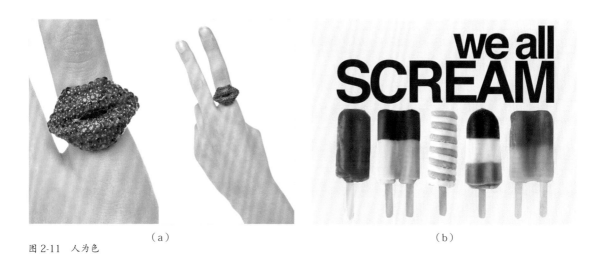

（a） （b）

图 2-11　人为色

二、色彩在立体构成中的应用规律

三维立体造型表面的色彩，这些色彩受实际的光影效果、材质质地、工艺技术、环境等多种因素的影响和制约，有它自身的特殊的规律性：首先要符合色彩的审美心理效果，其次还要使色彩与材料、工艺、环境相协调，再次，还要考虑色彩和明暗光影的关系。图 2-12 所示的树枝形的灯，展示了色彩、造型与光影的关系。

1. 色彩与造型的关系

在同种光线照射下，单一的色彩从造型的不同角度变化色彩也随之变化；两种及两种颜色以上的情况，会有不同色面的相互作用从而使色彩效果更为丰富。在考虑形体的配色时，既要考虑什么样的造型搭配什么样的颜色，也要考虑什么样的颜色变化对造型的影响。图 2-13 展示了色彩与光影的结合。

2. 色彩与环境的关系

色彩与形体的关系是表面色关系，色彩与环境的关系则是主体与背景的关系，是一种氛围色调，营造出一种新的氛围环境，与有烘托陪衬的效果。图 2-14 是不同环境中的色彩表现。

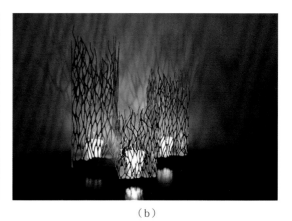

（a） （b）

图 2-12　树枝形的灯——色彩、造型与光影

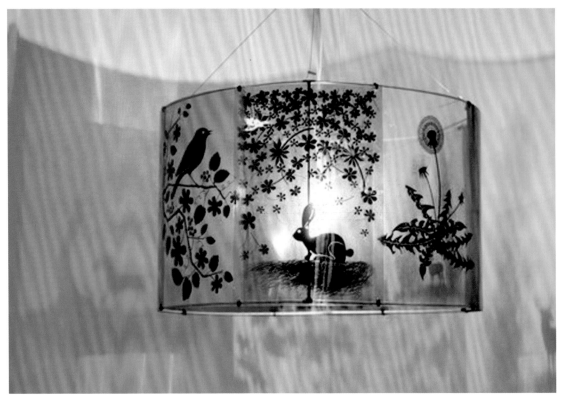

图 2-13　色彩与光影的结合

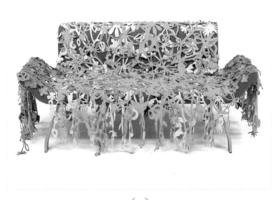

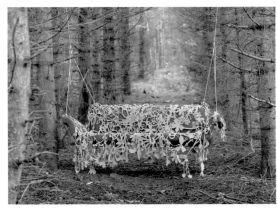

（a）
（b）

图 2-14　不同环境中的色彩表现

3. 色彩和光影的关系

在同一光照情况下，物质各不同表面呈现向背不一，则表面色彩必将受到实际空间里光影效果的作用。图 2-15 是不同光照下的色彩表现。

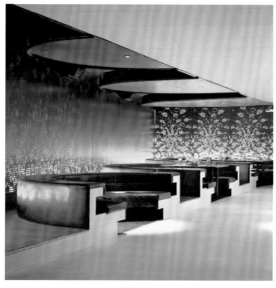

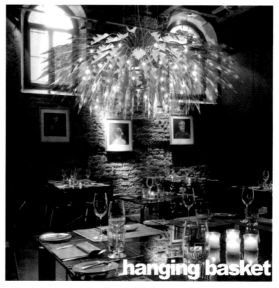

（a）冷光　　　　　　　　　　　　　　　　　　（b）暖光
图 2-15　不同光照下的色彩表现

第四节　立体构成中的肌理

一、感受肌理

肌理是指物质材料表面的质感，如手感、纹理、质地、性质、组织形式、凸凹程度等。肌理一般是通过人们的视觉和触觉来感知的。肌理分为视觉型肌理和触觉型肌理。视觉型肌理顾名思义就是以视觉为主导来感知材料表面的质感，如大理石的质感通过大理石纹就能获得。触觉型肌理则是靠触摸而感知物质材料表面的质感，如毛皮的蓬松柔软就是靠触觉所感知。在立体构成中的肌理往往是触觉、视觉综合性的肌理，既能通过视觉感受，又可触摸得到。图 2-16 所示是不同材质的肌理效果。

1. 肌理的分类

（1）根据材料本身的质地，分为石材肌理、纸质肌理、木纹肌理、金属肌理、玻璃肌理等，如图 2-17 ～图 2-20 所示。

图 2-16
　　　　　　　　　　　（a）　　　　　　　　　　　　　　　　　　（b）

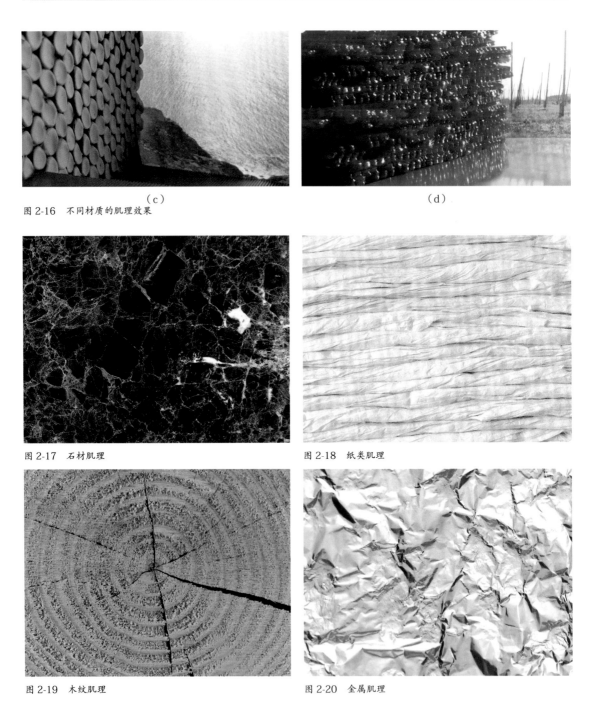

（c） （d）

图 2-16 不同材质的肌理效果

图 2-17 石材肌理

图 2-18 纸类肌理

图 2-19 木纹肌理

图 2-20 金属肌理

（2）根据创造效果，通过对原有材料的表面经过加工改造，与原来触觉不一样的一种肌理形式。通过雕刻、压揉等工艺，再进行排列组合而形成。如画家通过皱、擦、刮、刻等手法，寻求绘画材料在平面上产生的视觉肌理，增强画面的厚重感，丰富绘画的表现手法创作出来的肌理；再如牛仔面料的水洗、石磨等后加工效果等。图 2-21 是绘画中的肌理。图 2-22 是人为组织的肌理。

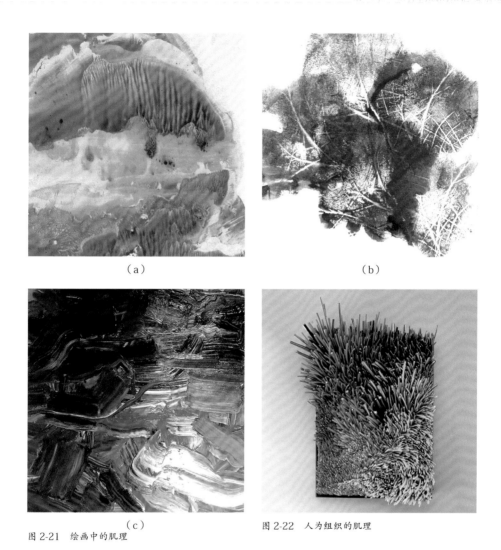

（a）　　　　　　　　　　　　　　　　（b）

（c）　　　　　　　　　　　图 2-22　人为组织的肌理
图 2-21　绘画中的肌理

2. 肌理的构成

（1）肌理的形态特征。肌理的创造是一种群体造型，需要形体少，但是数量要多才能够进行组织，才能够产生效果，并且需要在较大的面积上组织。

（2）肌理的组织形式

肌理的组织形式在人的感观上，以群体的组织效果为主，以个体的形态效果为辅。一般个体的形态有偶然形、有机形、几何形等。肌理的这些特征要求其个体形态造型要简单，其组织形式应从以下几方面来考虑。

①肌理的形态。肌理的形态呈现给人们不同的视觉表象和心理感受。肌理的形态构成的种类一般可以归纳为两种，一种是以情态变化为主线的组织构成，另一种是以逻辑为顺序的组织构成。具体的构成方式有：重复、渐变、相似、发射、特异、密集、对比等。自然界中肌理形式众多，也可为我们借鉴。

②光感效果。不同的材料具有不同的光泽度，而不同的光泽度给人的心理感受是不同的，不同的材料可以使物体具有不同的光泽质感，引起人的不同心理感觉。人造肌理的光感差异是由光线照在材料表面反射形成的。自然材料的光感差异由材料内部组织构造不同所决定的。

③肌理的触感。触感是人触摸物体表面所产生的感觉，它是人的直接感觉和心理感觉的综合反映。肌理的触感主要包括有：触压感觉、温度感觉、疼痛感觉等。再比如视觉的"耀眼"、触觉的"刺疼"、听觉的"尖嘈"、嗅觉的"呛鼻"、味觉的"辛辣"，这些触感视觉化的表现形式都可以通过联觉表达出来。

3. 肌理的配置

利用同类材料构成的肌理可产生谐调统一的效果，但要避免单调和呆板；而用不同材质构成的肌理则会产生变化丰富的效果，但要注意避免散乱和无序。图2-23是用同类材料构成肌理，图2-24是用不同材料构成肌理。

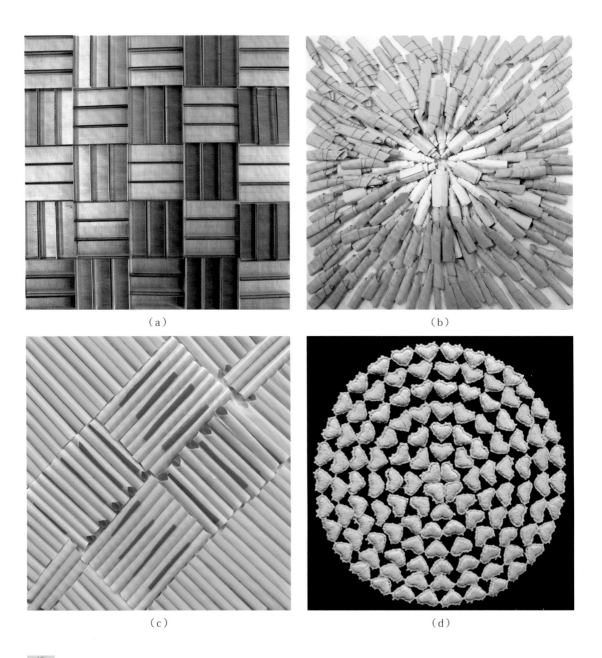

（a） （b）

（c） （d）

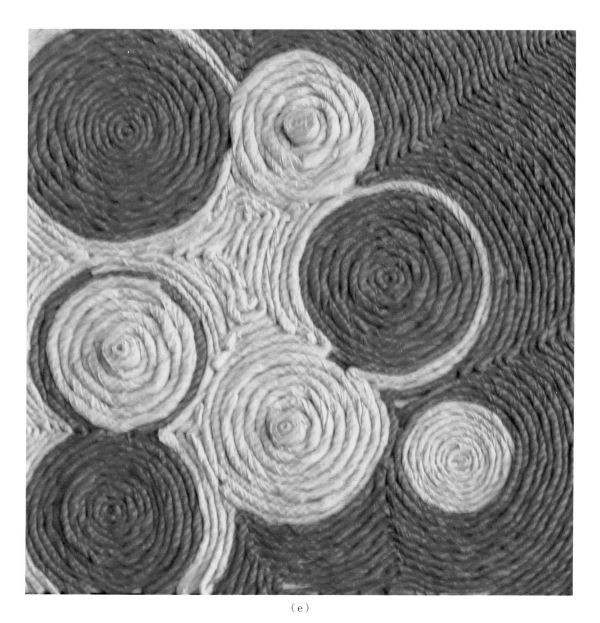

（e）

（f）

（g）

（h）

图 2-23

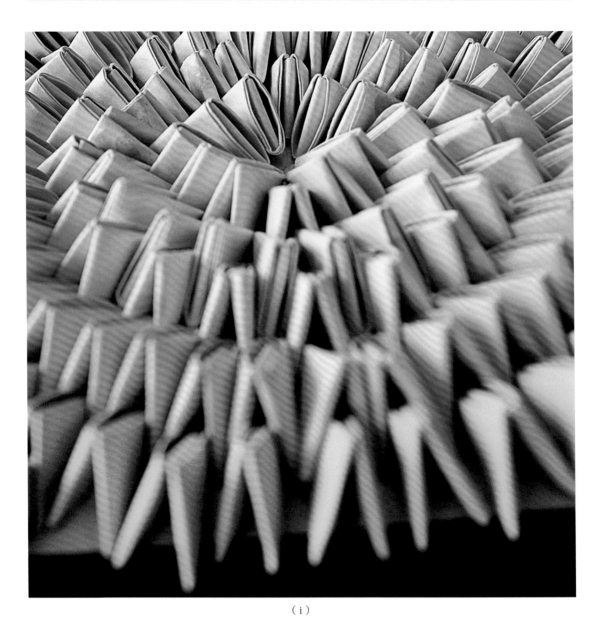

（i）

（j）

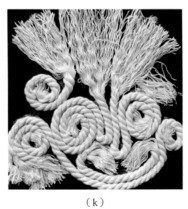

（k）

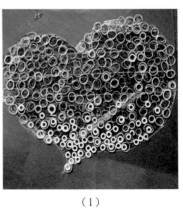

（l）

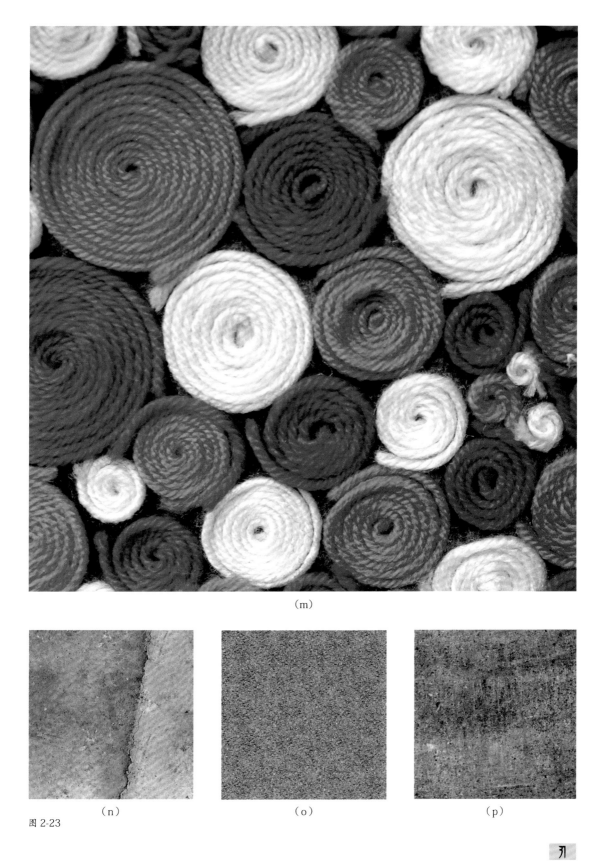

（m）

（n）　　　　　　　　　（o）　　　　　　　　　（p）

图 2-23

（q）

（r）

（s）

（t）

图 2-23　同类材料构成肌理

（a）

（b）

（c）

（d）

图 2-24

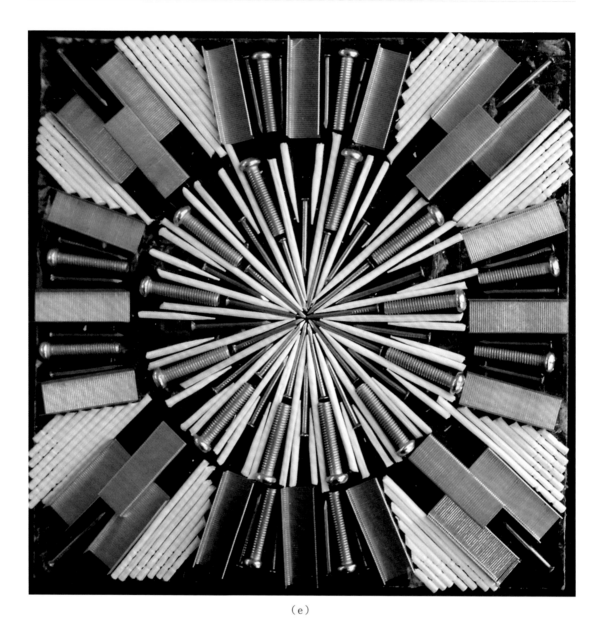

（e）

（f）

（g）

（h）

（i）

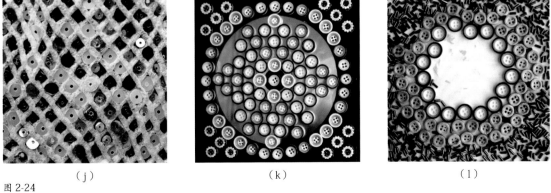

（j）　　　　　　　　　　（k）　　　　　　　　　　（l）

图 2-24

（m）

（n）　　　　　　　　　（o）　　　　　　　　　（p）

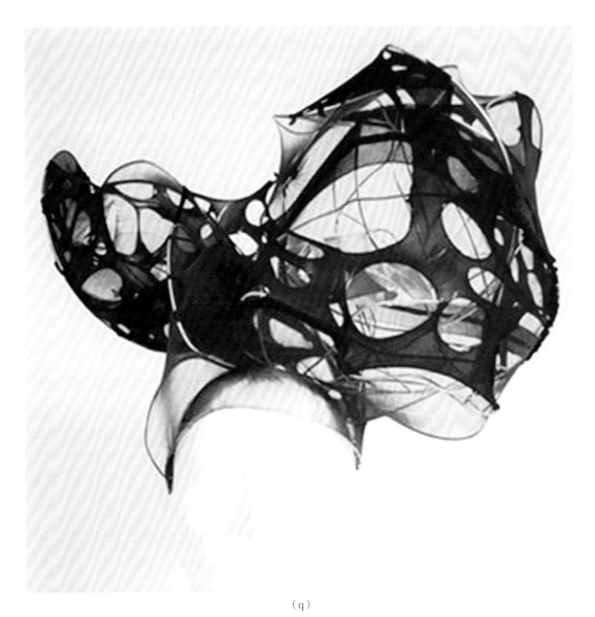

（q）

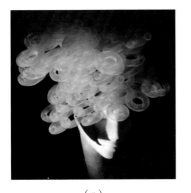

4. 肌理与形体

肌理是形体表面的组织构造，与形体有着密切的关系。在一个形体上可以布满同一肌理或不同的肌理，可以从横向或纵向划分几个区域，根据使用方式和视线投射的情况、根据权衡比例的法则配置相同或不同的肌理，并且将肌理布置在视线经常看到的或时常接触到的部位。总之，肌理的配置要"因地制宜"、"因材设饰"，服从使用条件，不能干扰或者破坏形体的整体美。

二、肌理在立体构成中的应用规律

立体构成艺术的肌理作为视觉艺术的一种语言形式，与形体、色彩一样，具有造型和表情的功能。肌理在特定的空间环境、光线、氛围中能够呈现出独特的美感。在立体构成中，肌理不是独立存在的，而是属于造型的细部处理，也就是相当于产品的材料选择和表面处理。肌理在立体构成中具有以下作用。

（1）肌理可以增强立体感。比如一个形态的表面和侧面分别用不同的肌理来处理，就可以增强造型的立体感和层次感。肌理的这一作用，是由肌理的形状和分割配置关系决定的。

（2）肌理可以丰富立体形态的表情。不同的肌理会呈现形态不同的表情和特征。为很好地发挥肌理的这一作用，在立体构成时，我们常将肌理放置在视线经常看到的部位。

（3）肌理还具有情报意义。也就是说，不同的肌理会提示我们其作用和用途。如瓶盖、旋钮、开关等特殊肌理会指导我们对形体的使用。为发挥肌理的这一作用，在立体构成时，我们可以将肌理布置在时常使用接触的部位。

综上所述，在立体创造中需要选择合适的肌理来表现作品，同时，肌理与造型、色彩之间的和谐统一也是创作一件好的立体构成作品的保证。

本章小结：

本章主要研究立体构成的形态要素及其语义，从立体构成的形、色彩、肌理三个方面分层阐述。通过本章的学习，学生可以理解创造立体构成形态所必须具备的条件，并能够运用所学的知识进行实际创作。

思考题：

1. 立体构成有哪些构成要素组成？
2. 立体构成中色彩的应用规律是怎样的？
3. 立体构成中肌理的应用规律是什么？

课题训练：

1. 找出点、线、面、体不同形态四种，体会不同构成要素的情感语义。
2. 自拟主题，选择合适的点材，做线立体形态构成，不小于 20cm×20cm×20cm，拍照排版 A3 打印提交。

3. 自拟主题，选择合适的线材，做线立体形态构成，不小于 $20cm \times 20cm \times 20cm$，拍照排版 A3 打印提交。

4. 自拟主题，选择合适的面材，做线立体形态构成，不小于 $20cm \times 20cm \times 20cm$，拍照排版 A3 打印提交。

5. 自拟主题，选择合适的块材，做线立体形态构成，不小于 $20cm \times 20cm \times 20cm$，拍照排版 A3 打印提交。

6. 点、线、面、体的立体形态制作。主题不限，材料不限，符合一定的色彩规律，体现出不同肌理的美感。

第三章　视觉关系中的形式美

第一节　立体构成中的视觉关系

立体构成和其他艺术形式有着共同的目的，都给人以"美"的感受。关于"美"的认识，从古到今，经历了不同的阶段。形式美是人们在创造美的形式的过程中总结出的规律和经验。形式美表现在自然、生活、艺术中各种形式及其规律的组合，只有美的形式才能表现美的内容。例如绘画中的线条、色彩，音乐中的曲调、旋律，文学中的语言、结构等形式因素所产生的美都是形式美。立体构成中也不无例外地体现着一定的形式美。

一、立体的视觉概念

立体视觉和平面视觉不同，在立体视觉中，我们从知觉经验中得出三维物体的视觉概念具有三个重要特征：（1）物体被看做是三度的；（2）物体的形状具有恒常性；（3）物体的视知觉形象并不等同于从某个特殊的投影方位所见到的该物体的形象。

所谓三度的视觉概念，是用于区分一度、二度的概念。也就是说，我们想要获取对一个物体的整体概念，不能光从一个角度获得，因为一个物体的视觉概念，是多角度进行观察之后得到的总印象。严格来说，任何一个立体物的视觉概念，只能以三度媒介加以再现。虽然我们可以通过二度媒介把这个视觉概念的某些本质在平面上表现出来，但都不可能有三度媒介般完整。

当我们面对着一个三度的立体物时，在我们视网膜上产生投影的是物体上与眼睛直接相交、不受任何阻碍的点，这些点和位置会随着人的观察角度的变化而变化，如一个正方体，在不同的角度下观察可以变为正方形、六边形等不同的形状。但事实上，这些时刻变化着的视网膜投影的形状，在人脑中形成了一个恒常不变的三度视觉概念，这种现象被称为物体形状的"恒常性"。

人的视觉对三度物体形状的认知，并不一定与该物体的实际边界线等同。一个球体，它的背面是眼睛看不到的，然而这个隐藏在背部的半球面，在实际知觉中，也能变成眼前知觉对象的一个组成部分。当一个人被问及一个旋转式楼梯是什么样子时，他往往会用手比划出一个上升的螺旋形的曲线，虽然他没将旋转式楼梯的外界轮廓描绘出来，但我们都能理解出楼梯的大概形状，这是因为，虽然这个曲线在实际对象中并不存在，但这个上升的螺旋形表达出了旋转式楼梯的主要特征。一个物体的认知形状是由它的基本控件特征所构成的，它并不等同于物体的外界轮廓。

在认知三度物体时，人类常将有关该物体的知识与观看到的形状紧密结合在一起，例如，我们在看到手表时会将其看作是内部有复杂计时机械结构的物体，在看到动物时会把其身体看作是含有各种血管、肌肉、骨骼、内脏和空腔的物体。因此，任何一个三度物体，人对其的认知，不但包括对其形状的认知，还包括其各方面知识在人脑中所形成的印象。

二、视觉关系的形式法则

物体外观形式的美，包括外形式（形体、材质、色彩）与内形式（运用这些外形式元素按照一定规律组合起来，以完美表现内容的结构等），外形式与内形式被人通过感官感知，给人以美感，引起人的想象和一定情感活动时，这种形式美就成为人的审美对象。

物体的形式多种多样，表面上看不出社会内容，但实际上是在人的实践活动中积淀了丰富的社会生活内容的。人在长期社会劳动实践和审美实践中，按美的规律塑造事物外形，逐步发现一些形式美法则。

第二节　立体构成的形式美

一、对比美

对比是创造艺术美的重要手段，我们常说的"红花还要绿叶配"其实就是因对比而产生的美。人对各种事物的认识，比如美与丑、善与恶、高与矮、长与短等，都是通过对比而产生。在立体构成中合理使用对比，可以起到突出被表现事物的本质特性，以加强某种艺术效果和艺术感染力的作用。在立体构成中对比的表现形式很多，主要来讲有形体对比、材质对比、实体和空间对比、色彩对比、方向对比等，如图3-1～图3-5所示。

二、和谐美

和谐就是事物形式多样的统一，即将对立要素之间协调一致，形成一个完整的统一体。世界上万事万物，尽管形态千变万化，但都各按照一定的规律而存在，大到日月运行、星球活动，小到原子结构的组成和运动，都有各自的规律。爱因斯坦指出：宇宙本身就是和谐的。

图3-1　形体对比

图3-2　材质对比

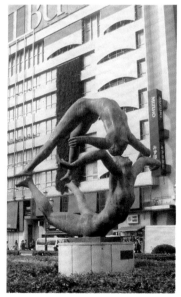

图3-3　实体和空间对比

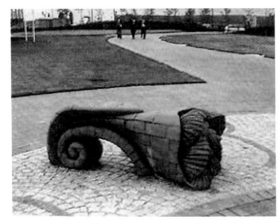

图 3-4　色彩对比　　　　　　　　　　　　　　　　　　图 3-5　方向对比

所以形态诸部分的对比变化需要统一而生成美好的形态，这就叫和谐。在设计中，和谐可以通过明确各部分之间的主与次、支配与从属或等级序列关系来达到。图 3-6 是岩石穹顶，位于耶路撒冷，各种各样的陶瓷图案布满建筑表面，窗洞满是穿孔的大理石和陶瓷弦月窗，富丽堂皇的室内装饰有玻璃马赛克和四等分的大理石，统一而和谐。图 3-7 是天坛祈年殿，这个模数制的建造体系体现了支配与从属或等级序列关系的和谐。

三、节奏美

节奏是艺术作品的重要表现力之一。它的基本特征是能在艺术中表现、传达人的心理情感。柏拉图认为能感受到节奏是人类所特有的能力，人能通过优美的节奏感到和谐美。在现实生活中，人的呼吸、脉搏、动作等生理活动都具有一定的生物节奏。人的心理情感活动会引起生理节奏的变化，例如，人的情感活动平静时，生理节奏比较缓慢；感情活动激烈时，生理节奏也会相应的比较急促。相反，改变人的生理节奏就会在一定程度上引起人情感活动的变化。艺术节奏就是建立在人的生理和心理基础之上的。

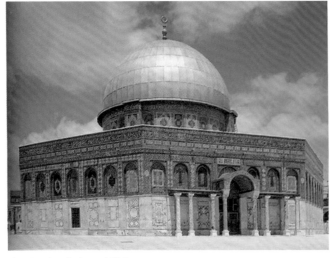

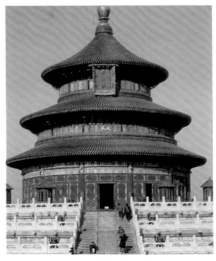

图 3-6　岩石穹顶　耶路撒冷　　　　　　　　　　　　图 3-7　祈年殿　天坛

立体构成的节奏表现为形态、颜色、肌理等造型元素既连续又有规律、有秩序地变化。它能引导人的视觉运动方向，控制视觉感受的变化规律，给人的心理造成一定的节奏感受，并使人产生一定的情感活动。

节奏强弱变化与数列有密切的关系，等分、等差、等比、调和数列比例带来的轻重缓急的节奏感都不尽相同。图3-8是意大利佩鲁贾社区中心，其底柱空间体现出了节奏感；图3-9是奥尔夫斯贝格文化中心，其自由构思体现出了节奏感；图3-10是苏州博物馆，其运用黑白色彩体现出了节奏美。

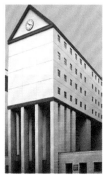 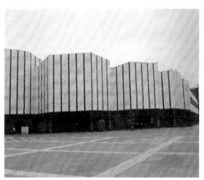 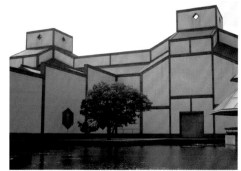

图3-8　意大利佩鲁贾社区中心　　图3-9　奥尔夫斯贝格文化中心　　　　图3-10　苏州博物馆　贝聿铭

四、韵律美

韵律原指诗词的平仄格式与押韵规律，它的本质是反复。韵律的表现是表达动态感觉的造型方法之一，在同一要素反复出现时，会形成运动的感觉，使画面充满生机；在一些凌乱散漫的东西上加上韵律，则会产生一种秩序感，并由这种秩序的感觉与动势萌发生命感。音乐的韵律是利用时间的间隔来使声音的强弱或高低呈现有规律的反复；诗歌的韵律是由押韵或语言声韵的内在秩序表现韵律感；对于造型来说，则由造型要素的反复出现而表现韵律。

要创造优美的韵律、规则的韵律、高雅的韵律、精致的韵律总是需要某种秩序，其构造如同格律诗那样老妪能解，或像自由诗那样偏重内在的秩序，而它的本质则是因反复而获得的生命感。

如重复韵律，利用构成中的形态、颜色、材质、肌理等要素做有规律的重复，从而产生端正而秩序井然的韵律；渐变韵律则是将构成中的造型要素按照一定的规律渐次发展变化而产生韵律，比如造型物的形态大小渐变、方向渐变、位置渐变、厚薄渐变、阴影渐变等。要创造自由的韵律、活泼的韵律、动感的韵律则需要将造型要素进行对比，以产生变化。如特异韵律是从立体构成各造型要素的规律性（如重复、渐变、交错等）变化中寻求突破，创造独特的韵律。

图3-11中，砖中庭的拱券作为陈列的自然分隔，由天窗透过的自然光线制造了墙体的韵律感。图3-12的抽象陶瓷艺术，体现出了韵律美。

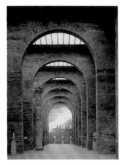

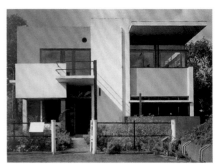

图 3-11 国家罗马艺术博物馆 梅里达

图 3-12 Spirall INES Parian Porcelain 抽象陶瓷艺术

图 3-13 施罗德住宅

五、简约美

简约起源于现代派的极简主义。有人说起源于现代派大师——德国包豪斯学校的第三任校长米斯·凡德罗，他提倡"LESS IS MORE"。即在满足功能的基础上做到最大程度的简洁，这符合了第二次世界大战后各国经济萧条的因素，得到人们的一致推崇。简约不等于简单，它是经过深思熟虑后经过创新得出的设计和思路的延展，不是简单的"堆砌"和平淡的"摆放"。施罗德住宅（图 3-13）就具有简约的特点。

六、单纯美

在立体构成中，单纯化指的是以尽量小的代价换取尽可能大的心理效果和物理效果。构造简单，材料少的形态有利于识别，而容易识别的信息则更容易记忆。例如图 3-14 所示的日本现代城市雕塑，就非常简单，容易识别。

七、均衡美

均衡是各要素之间的均势状态和平衡关系，是形象的形、质、量的平衡。均衡并不表示对称，它更寻求变化的秩序。均衡是一种视觉上的、审美上的平衡，它是指形状、大小、色彩、明暗、肌理、方向、位置等诸多因素的对立与变化的配置，通过部分与部分之间的相互作用，建立起画面整体的平衡状态，这种平衡是动态的平衡，因而均衡的构成也具有动态的特征，通过这种美的法则可以形成多样的、令人赏心悦目的统一秩序。图 3-15 是一件陶瓷作品。

八、对称美

对称是指事物以某一点为轴心，求得上下、左右的完全相等。对称自身具有平衡性，对称的构图缺乏动感，但是具有安定、整齐的秩序感。对称是事物的结构性原理。伊什达城门（图 3-16）就有一种对称美。

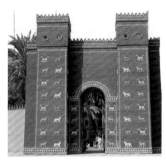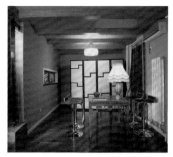

图 3-14 日本现代城 图 3-15 陶瓷作品 图 3-16 伊什达城门 巴比伦 图 3-17 现代家居设计
市雕塑 玛丽 5 号 米亚·
贾格莉

九、比例美

比例是指部分与部分，或部分与全体之间的数量关系。比例是构成设计中一切单位大小，以及各单位间编排组合的重要因素，是形体之间谋求统一、均衡的数量秩序。例如：黄金分割比率简单地说就是 3:2，准确数字 1:0.618 的比例形式，人们一致公认是最美的分割比率。著名的法国巴黎埃菲尔铁塔，各部分的比例就是黄金分割比率。其他还有等差、等比等数量关系。图 3-17 展示了现代家居设计中和谐的比例关系。

十、构成美

在平面构成课程里介绍过设计的构成形式，有重复、近似、渐变、特异、发射等来体现多样的统一，这些构成形式在立体构成中也有所体现，设计作品在统一和谐的基础上往往表现出或是强调作品的形态的共性美，或是表现强调作品的个性美的特点。图 3-18 是现代建筑内部构成美。

十一、体量美

建筑中体量的概念，指建筑物在空间上的体积，包括建筑的长度、宽度、高度。在立体构成设计中，设计形态的体积所占有的空间，体量感强烈能够给人以充实、凝聚之感，体量感弱的立体构成设计，往往能够给人简约、轻盈等特点。图 3-19 和图 3-20 分别展示了现代雕塑和城市雕塑的体量美。

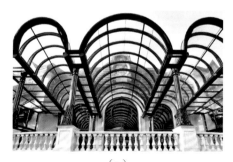

（a） （b） （c）

图 3-18 现代建筑内部构成美

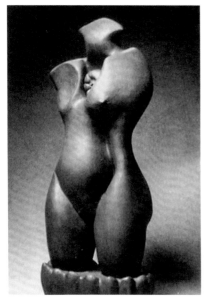

图 3-19　现代雕塑的体量美　　　　　图 3-20　城市雕塑的体量美

十二、夸张美

　　夸张即夸大的意思，通常在文学作品的修辞手法中运用此法。在抽象造型艺术形态的设计中，主动驾驭和把握夸张这一形式美感的手法也是体现艺术作品独特魅力的绝佳手段。夸张有形上的夸张、色彩的夸张和肌理的夸张，表现在大小、长短、聚散等。图 3-21 展示了城市雕塑的夸张美。

（a）　　　　　　　　　　　　　　　　　　（b）

图 3-21　城市雕塑的夸张美

十三、虚实美

在立体构成形态的创造中，虚实是处理手法的高明体现，境界之高远往往通过虚实表现。虚实关系中的"实"往往被认为是物体的实，它有形状、体积及形态，在其以外部分，被认为是虚空的天地。虚与实互生共融，相互为用，不可或缺。图 3-22 是日本某公寓区的一排以门框为题材的雕塑，从路面延至阶梯，最后以一块玻璃收尾，从镜中可以看出门框的透视变化。

十四、动态美

在千变万化，多姿多彩的世界中，静止是相对的，运动是绝对的，万物运动千姿百态，人类从大自然中寻找动态美，动态美具有节奏和韵律美的特点。图 3-23 是卡纸形成的动态美。

图 3-22 日本雕塑

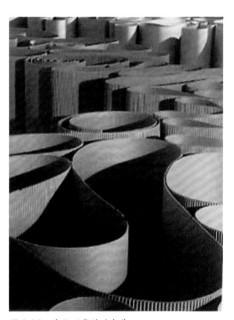

图 3-23 卡纸形成的动态美

十五、力量美

立体构成形态的特征与组合不同视觉产生不同的力度感，有强烈的力量感觉和紧绷的张力之感。图 3-24 是张永昇的作品《柔》，具有力量美。

十六、繁杂美

繁杂是简洁的反义，略带贬义，在过往的艺术评价中似乎并不对艺术作品提倡繁复杂乱的感觉，例如我们在评价明清家具时，反而把风格简约的明代家具的赞美提升到一定的高度，而有着精细雕琢的清代家具以结构的变化产生多端、丰富、繁杂的视觉效果为特征，强调丰

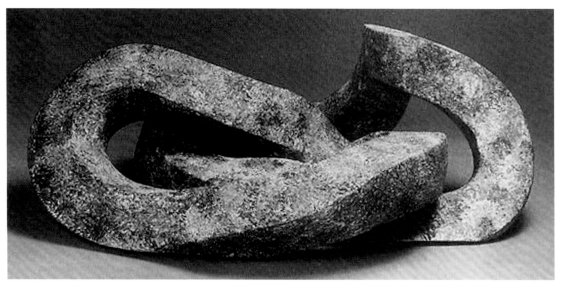

图 3-24 《柔》 张永昇 力量美

富的变化，让人眼花缭乱，目不暇接。图 3-25 和图 3-26 都展示了一种繁杂美。

十七、残缺美

残缺美也叫缺陷美，是指因物体的残缺而展现出的一种特别的有别于"完美"的美丽。残缺是完美的对立，视觉上的残缺能够迫使人追逐心理的完美。维纳斯因为断臂给人无限的遗憾，这种遗憾却被人们追逐的心理认为是完美的。图 3-27 展示了一个陶艺作品中的残缺美。

十八、肌理美

肌理对立体造型的意义极为重大，它能丰富立体形态的表情，使形态产生超越视觉范围的效果。立体造型形态表面的不同肌理，导致不同的，对于受众常常具有重要意义的质感。艺术设计形态的表面介质的柔软、光滑或粗糙、生涩分别迎合了受众不同的触觉需要。它们

图 3-25 装置艺术中的繁杂美

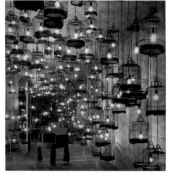

图 3-26 室内空间设计的繁杂美

图 3-27 oho Perreault BLG A PPLE CLAY 陶艺作品中的残缺美

不同的质地是艺术家或设计师作品风格的一部分，同时也是审美特征的重要组成部分。图3-28 所示的陶瓷作品有不同的肌理美。

十九、秩序美

秩序是人的本能渴望，人在空间中需要寻求安全，想知道周围环境中物理的意义，并能利用所得到的知觉确定自己在环境中的位置。秩序表明了位置的关系，使人很快了解所见到的环境，并使组成的物体之间具有内聚力。秩序存在于重复、对应以及组成部分间的合理结构和固定比例之中。如果没有秩序，人的感知会是一些毫无意义的混乱和不安，从而失去行为的准则。在立体构成中对于较复杂的形态则可以秩序化使其简化，便于记忆。图3-29 是牛津大学博物馆，图3-30 是法国国家图书馆。

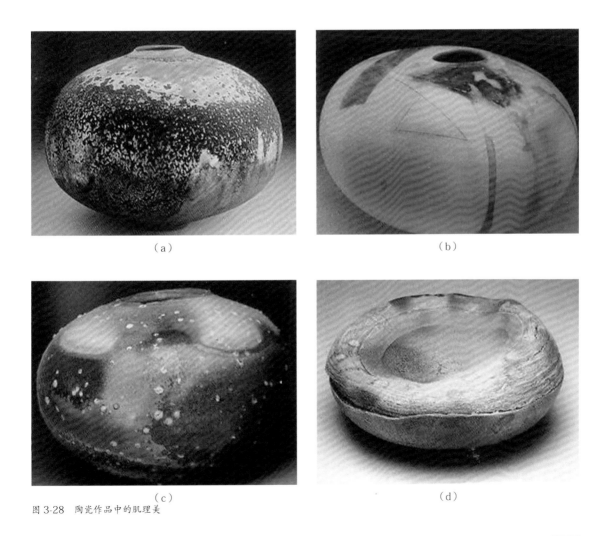

（a）

（b）

（c）

（d）

图 3-28　陶瓷作品中的肌理美

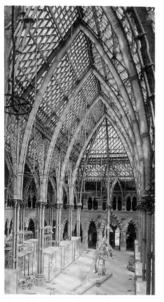

图 3-29　牛津大学博物馆

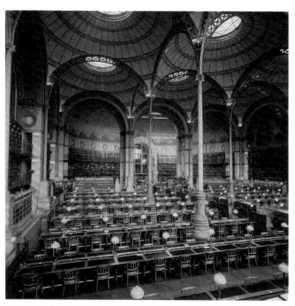

图 3-30　法国国家图书馆

第三节　不断变化的形式美

　　每个时代的审美观念都是不同的。如在唐代美女身段的标准以丰腴为美，现代则是以清瘦为佳。17世纪至18世纪上半叶，古典主义建筑提倡采用古典柱式，内部装饰丰富多彩，规模庞大，而现代主义建筑则讲究处理简洁、体型纯净的设计原则。因此，我们说在造型艺术中强调"现代感"的审美气息，是符合时代精神的现代感，是一种与这个时代的气息、生活节奏、文化风尚、社会心理、物质文明（如服饰、建筑、传媒）等皆有感应的东西。图3-31是法国凡尔赛宫内部古典主义建筑，图3-32是萨伏伊别墅外观现代主义建筑。

　　艺术家和设计师在其作品中更要强化个人化的成分，力争与传统及他人不同，创造有意味的形式美感。在造型活动过程中，需要将"有意味的形式"转化为可见的物体，这种转化在造型中运用的是抽象的形体语言。通过"形"来表现创作者的主观意图，通过可见的形式来表现创作者不可见的思维与灵智，将创作者对生活的感觉传达给欣赏者。

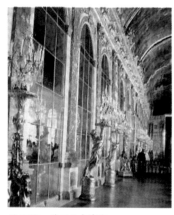

图 3-31　法国凡尔赛宫

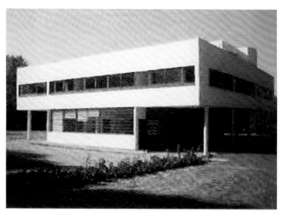

图 3-32　萨伏伊别墅外观

本章小结：

通过本章读者可以了解立体构成中的视觉关系概念，掌握基本的构成形式以及它们所构成的形式美的特点，发展个性化的形式美感，学会运用个性化的审美语言进行立体构成设计创作。

思考题：

1. 什么是立体构成的视觉关系？
2. 立体构成中形式美感都包括哪些方面？

课题训练：

1. 选择优秀的雕塑、建筑图片，分析它是如何体现出立体构成的良好的视觉关系的。
2. 选择不同的点材、线材、面材、块材进行二点五维度的抽象形态的立体构成创作，体现出一定的形式美。
3. 选择不同的点材、线材、面材、块材进行三维的抽象形态的立体构成创作，体现出一定的形式美。
4. 选择一个词语，如"快乐、活跃、激动等"，选择不同的材料进行立体构成创作练习，结合主题体现出一定的形式美。

第四章　材料在立体构成中的应用

　　材料是立体构成的重要组成部分，立体构成最后的形态都是通过材料来体现的。不同种类物体需要选择相应的材料来满足其用途。材料的运用是立体造型的基础，也会影响作品的视觉和触觉感受，如木制沙发使人感觉古朴沉静，布艺沙发使人感觉亲切舒适，皮质沙发使人感觉华贵富丽等。因此，材料的选择尤其重要。了解和掌握材料及其加工方法是立体构成必须要解决的问题。

第一节　材料的分类

一、根据材料的来源分类

　　根据材料的来源可分为自然材料和人工材料两种。自然材料是指天然存在的各种材料，如木头、石头、泥土、水、沙子，它能给人天然、野趣、质朴的感受，具有较强的亲和力。人工材料是指人工材料合成和制造的各种材料，如纸张、塑料、石膏、玻璃、金属等，能给人规整新颖的感受。

二、根据自然材料与人工材料分类

　　根据材质不同，自然材料有木材、石材等，人工材料有金属、玻璃、塑料、纸材、陶瓷等。不同的材质，可表现不同的意境。如木材能表现出质朴、幽静、雅致、原始的意境，玻璃能表现出明亮、通透、活跃、现代的意境，陶瓷能表现出浑厚、古朴、沉稳的意境等。

三、根据材料的形态分类

　　根据材料的形态可分为有形材料和无形材料两种。有形材料指有一定自身形态的材料，如石头、金属、木材、陶瓷等，能表现坚固、稳定、刚毅的特性。无形材料指没有固定形态，可随外界因素而改变形状的材料。泥土、沙子等材料可随着装在容器的不同而产生不同的形状，水泥、石膏等可根据需要塑造各种形状等，这些都是无形材料。无形材料能表现柔和、曲线、灵动、多变等特性，还可根据需要塑造出各种形状的造型。

四、根据材料的物理性能分类

　　根据材料的物理性能可分为弹性材料、塑性材料和黏性材料等，弹性材料有皮筋、弹簧等，塑性材料有石膏、黏土等，黏性材料有胶水等。

五、根据材料的形状分类

根据材料的形状可分为点材、线材、面材、块材以及连接材料等几个主要类型。

点材是平面几何"点"的三维化。点材由于材料支撑的关系，往往和线材、面材、块材的构成相结合形成效果。点状材料有纽扣、石子、大头针以及一切在构成整体比例中相对较小的部分，可以是整体材料的分割。点状材料一般起到点缀和装饰作用，有时候也为了丰富肌理效果。

线材有金属线、火柴、筷子、吸管、牙签、木条、尼龙丝、棉线等。线有粗细、软硬之分。软质线材包括棉线、丝线、线绳、铜丝、铁丝以及由一定韧性的板材（如纸板、铜板等）剪裁出来的线等，比较柔软，且可以沿着一定的构架进行缠绕；硬质线材包括铜条、铁条之类的金属以及塑料、木条等比较硬的线材；硬质线材在受到外力强制的施压时也能弯曲，并能长久保持弯曲的状态。线材在立体构成中有很重要的作用，不同硬度的线材可以决定形体的方向性。线材可以作为构成形体的骨骼，或成为结构体本身，为其进行构造排列，或成为形体的轮廓，将形体从外界分离出来。

面材按材料的物理属性可分为金属面材和非金属面材，按材料的性能可分为可割面材、可折叠面材和可模拟成型的面材等，按材料的质地可分为高反光面材、透明面材、低反光面材、光洁表面面材和粗糙表面面材。一般作为练习用的平面材料，最方便的是250g以上的白卡纸。它具有一定的厚度，比较挺拔，便于切割和折曲，也便于互相连接，在加工上也较为容易。此外，还可以采用厚纸板、胶合板、有机玻璃及塑料面板等硬质材料。其中，有机玻璃等材料的坚固度较强，材质优美，直观效果好，可用于制作较高档次的模型等。不过，硬质材料的价格较高，而且加工时需要一定的设备和工具，不如用纸板方便。总之，面材具有质轻、节材、加工方便、品种丰富等特点。

块材在几何学上具有长、宽、高三维的形体等含义，种类较多，在课堂练习中一般采用价格便宜、便于加工的材料训练，如石膏粉、木板、胶泥等，都是方便取用的材料。在制作成品时，可选用硬度较强、肌理效果比较丰富、美观的材料，如各种铜、铁、铝、不锈钢等金属原料，或选用造价较低、加工方便的塑料及有机玻璃等。块材是立体构成最基本的材料，由于块材具有明显的空间占有特性，因此在视觉上拥有比面材和线材更强的表现力，有着更强烈的视觉分量。另外，由于块材具有连续的面，所以能提供更多的塑造可能，并能产生更多视觉上的变化。块材的体量感给人以稳定的心理作用。

六、根据材料的使用性能分类

根据材料的使用性能可分为连接用材料、着色材料、打磨材料、切割材料。连接用材料有胶带纸、普通胶水、强力胶、铁钉等。着色材料有罐装油漆、水粉、水彩颜料等。打磨材料有砂皮、锉刀等。切割材料有美工刀、锯子、剪刀等。

第二节　材料的加工

立体构成的加工方法很多，但在加工之前一定要了解材料的有关性能。

一、材料受力及其变形规律

1. 材料受力后的变形

由经验可知，材料受力将产生变形。按照力的作用方向，材料的受力可分为拉力、压力、弯力、扭曲力。拉力是当物体被作用其某个方向的力拉伸时的作用力。压力是当物体被作用其某个方向的力压缩时的作用力。弯力是当物体一端固定，另一端受到外力作用产生的弯曲力。扭曲力是当物体被作用其某个方向的力扭转时的作用力。

2. 材料受力变形规律

材料受力变形的强弱取决于材质、形状、大小、力的作用方法等。石材看来比木材结实，但是受拉力时就比木材弱。若把铁丝做得像线一样细，其强度比起丝线来要弱得多。

二、线材受力分析

线材受力与结构的重心有关，像搭架篝火的木材，当重心居中时，结构才稳定，否则将倒塌。

线材的长度与所能承受的力关系也很大，一根短线材是很难被压弯的，而一根很细很长的线材就很容易被压弯。

线材的强度与其截面的形状有关，一张纸若想要立起来是连自重也承受不了的，但若将纸折成角或筒形时将能承受较大的重量。因此，空心线材比实心线材更具有强度。

使用线材构成立体造型时，应该注意以下方面。

（1）线的粗细度：粗线健壮有力，细线纤细敏锐。

（2）直线和曲线：直线坚硬、男性化，曲线优雅、女性化、

（3）安排空隙非常重要。宽度一致的空隙使人感到整齐，宽窄不同的空隙使人有韵律感。

（4）与支撑压缩相比，软质线材的拉伸更显得轻巧、精绝。

（5）线材不同的断面形和肌理能产生不同的视觉效果。

三、面材受力分析

普通的一张纸是没有足够力量承受其自重的，当支于两端时中间会下沉，但若在跨度方向将纸折成一组连续的面时，所提供的强度竟可承受 100 倍自重的荷载，如果再将横向端部加固承载力还可以提高。

面材受拉力的强度与宽度有关，常在最窄的地方断裂。

面材单张竖放比横放强，但左右很弱。变为弧状断面时，对凹向来的力弱，对凸向来的力强。

四、块材受力分析

在所有材料中，块材耐压最强。中空的材料强度最大，如同两脚叉开比两脚并拢的姿势能支撑更重的分量一样。

五、材料受力特点的形式体现

1. 桁架与网架

细线材易于弯曲和抻拉，并显示出很强的承受力。若在桁架结构和网架结构的受拉部分使用这种细线材，可以节约大量材料，并增大立体结构的空间跨度，因而在现代建筑设计中被广泛应用。如桥梁、屋架等，形式有三角形、矩形、拱形、梯形。网架结构是利用三角形结构的特点以及金属杆件之间相互支撑的作用形成整体，其空间刚度大，适于大的跨度，可组成平板网架或圆形穹顶。

2. 拱与悬索

拱与悬索由于有利受力特性可做成很大跨度，有的可达数百米，建筑和桥梁多采用这类结构。拱是一种有推力的结构，其内应力是压力，支点处除垂直作用力外还产生水平推力，可由支座承受或于拱脚处用拉杆抵消。拱的压力与拱高有关，高度越高压力越小。与拱不同，悬索受到的是拉力，平行悬挂的屋顶两端可固定于地面或支座以取得平衡。圆形悬索结构如同一个自行车轮，外圈梁受压内环受拉，因此在支点处并不构成水平推力。悬索与拱都是弧形结构，一个向下弯一个向上弯，一个受拉一个受压。一条绳索当受到均布荷载时将形成受拉的悬链，假若绳索是刚性的，翻转过来时将成为一个受均布荷载的压力拱。

3. 折板与壳体

折板结构在一些简易建筑的面材应用上常能见到。壳体结构是利用面材的折叠或弯曲来加强材料硬度的形态，这种结构常被用来做大型体育馆、剧场。壳体结构的形式很多，如双曲面壳、半圆壳等。双曲面壳是在结构上将两个相对角翘起，造成方向相反的两对角抛物线弧面，一个是凸起的，一个是凹下的，前者有如一个受压拱，后者有如一个受拉悬索，壳的荷载被"拱"与"悬索"共同承担，一个方向产生压曲时另一个方向的拉应力就增加，相互形成制约。这种壳由于形状的有效性使材料利用充分，壳内应力小，可以做得很薄。圆壳结构由于可由多种曲面三角形构成，与双曲抛物线相似，壳内应力小，结构坚实又轻巧。

4. 帐篷

帐篷结构是近来发展的一种使用材料最少的防护形式，是采用玻璃纤维、塑料或其他耐张拉防火织物与柱或框架支撑而组成的张力结构。这些材料由于没有刚性，因而不能自立，只能通过张力承重，支撑的布置在很大程度上决定了结构的形状。帐篷的组合方式很多，现已用于某些永久性建筑如体育设施、露天剧场、博览会等。

六、材料的选择与加工

不同的材料具有不同的材性，其造型效果也大不相同。一般可以采用两种方式选择材料：一是按照艺术造型所要求的外观形状去选择材料和结构形式；二是先选取材料，再按照材料与结构的特点去塑造它的艺术外形。但是不论采用哪种方法，必须明白，立体构成训练侧重于研究材料、加工法与造型三者之间的关系。应选择那些与真实生产相仿而又便宜、易于加工的材料，以便提高效率，并在反复的实践中得到收获。

人类对材料的加工历史久远，自古人类就会使用材料、加工材料。如今，物质材料极为丰富，材料的加工方法也非常多。但总的来说，材料的加工方法是由材料的属性决定的，如塑料管之类可通过加热弯曲定型，木质材料可以粘接；塑料板、有机玻璃板均可通过加热手

段（如电吹风热吹，热水浸泡）使其变形，再经冷却定型。作为学生，在立体构成制作的时候可以尽量选择轻便、易加工处理的材料进行创作，如硬纸板、KT 板都有很好的塑性，也很容易创作。

当然，如果需要也可以丰富立体构成的材料加工手段，包括：测量和放样工具，如直尺、角尺、画线锥和画线规等；切割工具如锯，夹背锯、鸡尾锯、钢丝锯、板锯和钢锯等；钻孔工具，如弓摇钻、手摇钻、手电钻、麻花钻头和木工螺旋钻头等；切削工具，如木创、木工凿、各种锉刀、铁剪和多用刀等；组装工具，如老虎钳、台钳、锤鱼钳、冲子、螺丝刀和锤子等；其他各种工具，如油石、活扳手、锉刷和电烙铁等。

图 4-1～图 4-10 是用不同材质材料制作的作品。

（a）

（b）

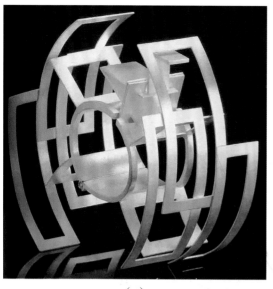

（c）

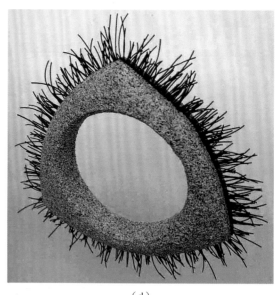

（d）

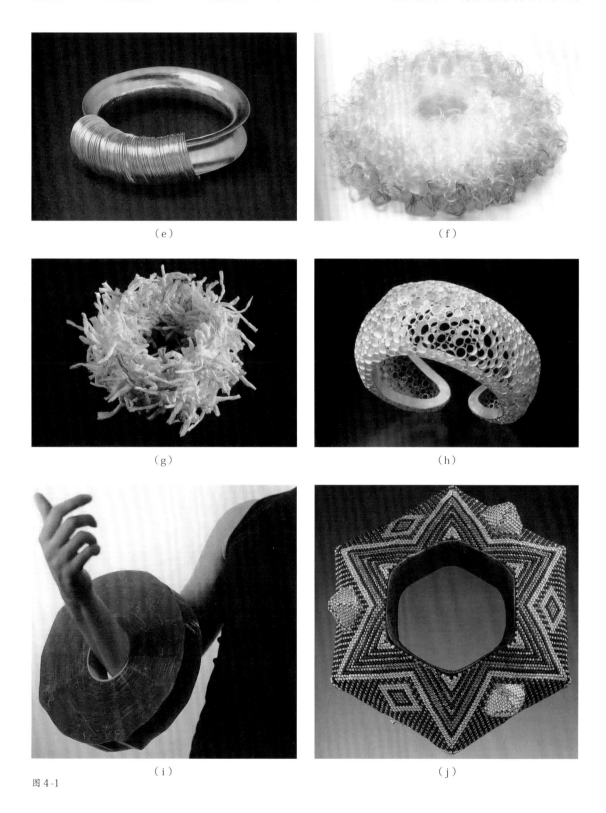

（e）　　　　　　　　　　　　　（f）

（g）　　　　　　　　　　　　　（h）

（i）　　　　　　　　　　　　　（j）

图 4-1

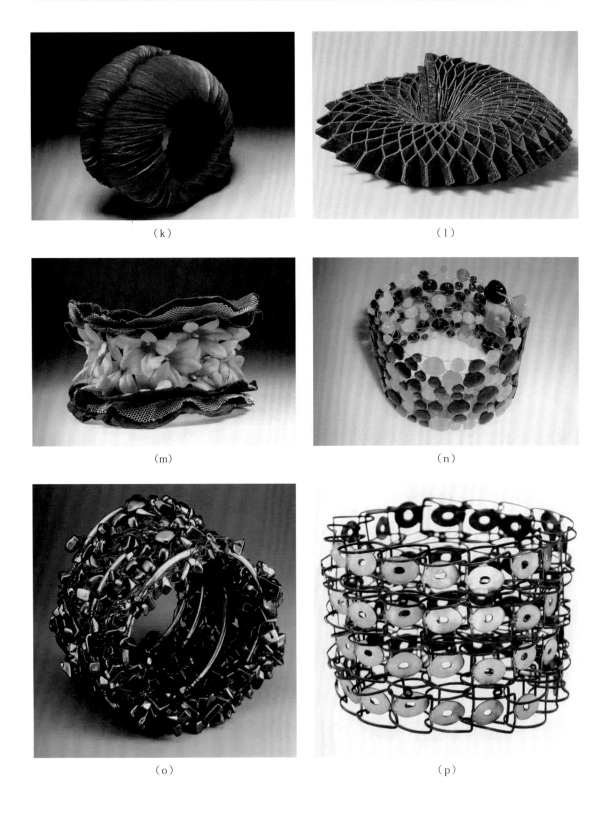

（k） （l）

（m） （n）

（o） （p）

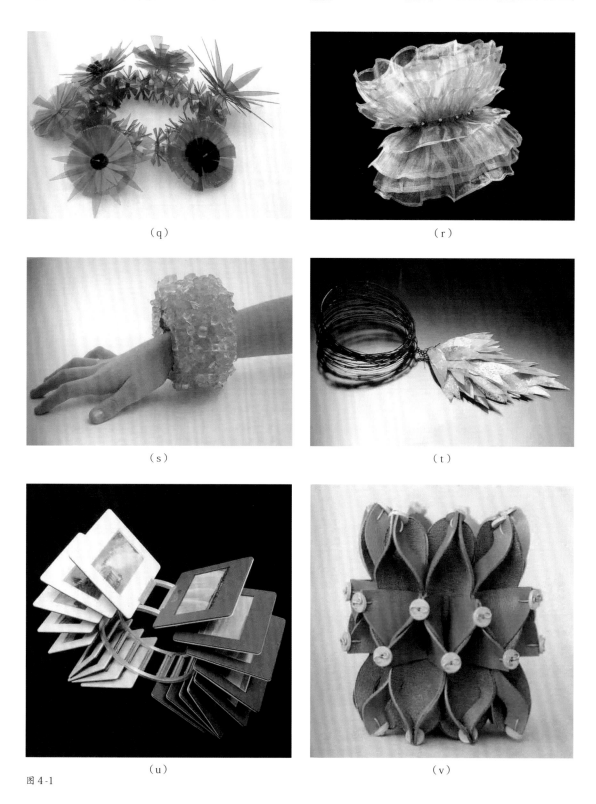

（q）

（r）

（s）

（t）

（u）

（v）

图 4-1

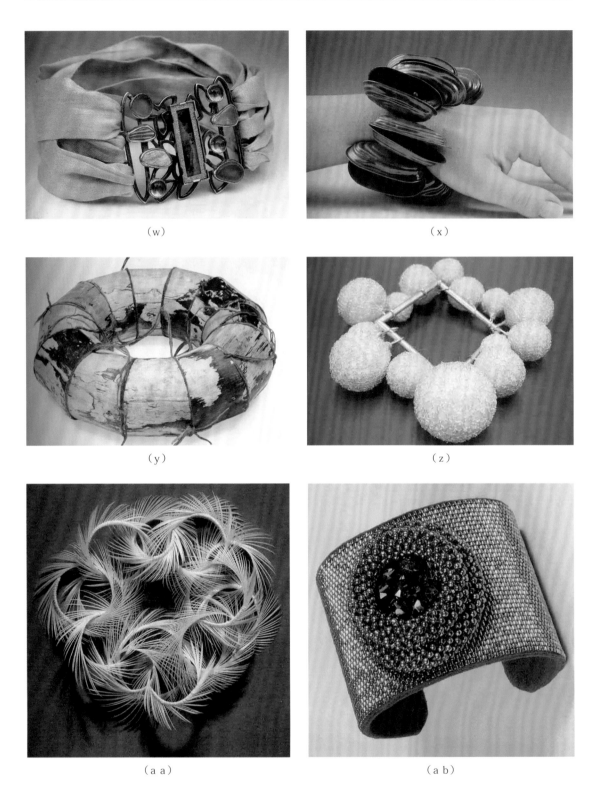

（w）

（x）

（y）

（z）

（aa）

（ab）

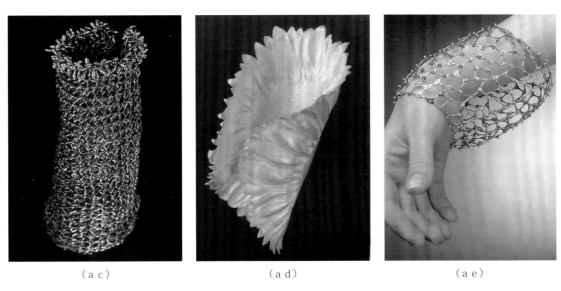

（ac）　　　　　　　　　（ad）　　　　　　　　　（ae）

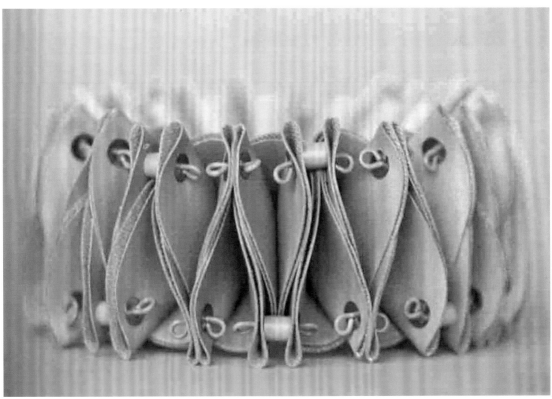

（af）

图4-1

（a g）

（a h）

图 4-1　不同材质的手链设计

（a）

（b）

（c）

（d）

（e）

（f）

（g）

（h）

图 4-2

（i）　　　　　　　　　　　　　　（j）

（k）　　　　　　　　　　　　　　（l）

（m）　　　　　　　　　　　　　　（n）

(o)

(p)

图 4-2 不同材质的椅子设计

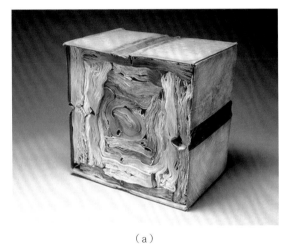

(a)

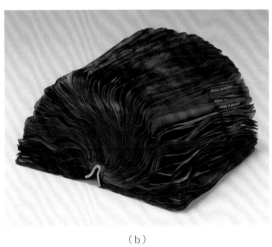

(b)

(c)

(d)

图 4-3

（e）　　　　　　　　　　　　　（f）

（g）　　　　　　　　　　　　　（h）

（i）

图 4-3

（j）

（k）

（l）

（m）

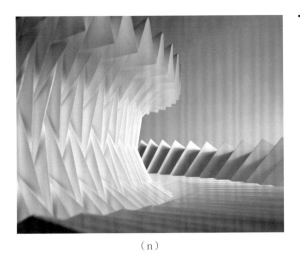

（n）

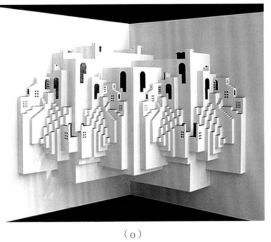

（o）

（p）

图4-3

（q）

（r）

（s）

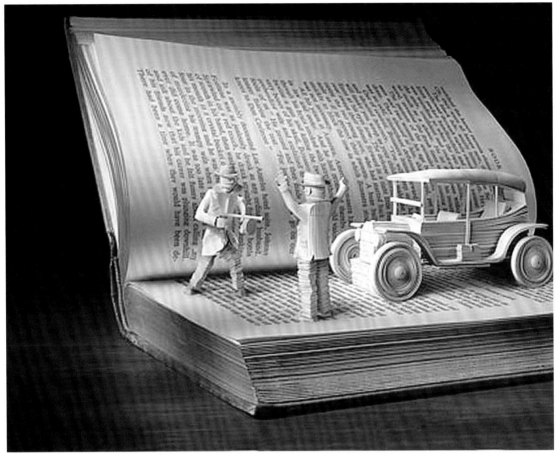

（t）

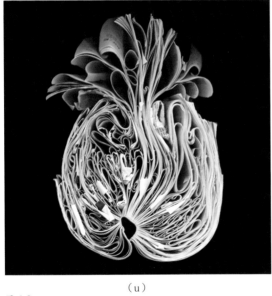

（u）

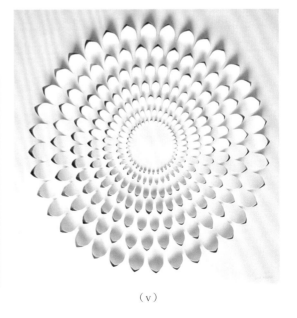

（v）

图 4-3

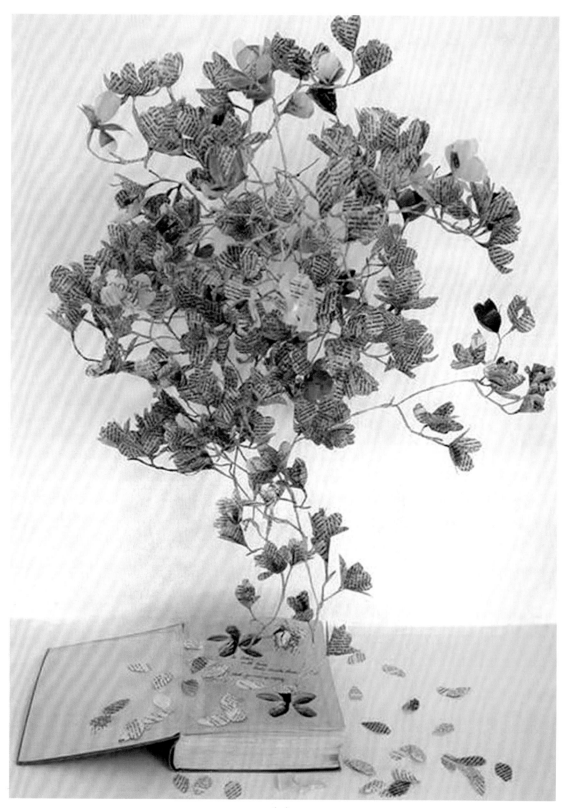

（w）

图 4-3

（y）

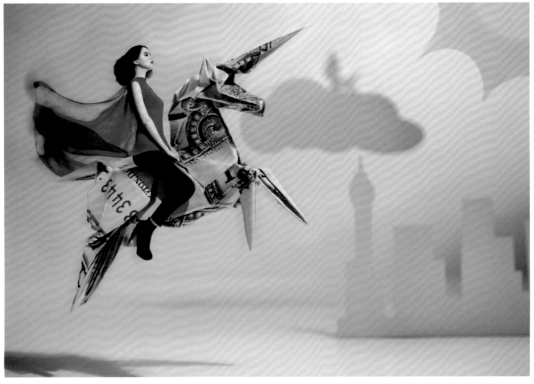

（z）

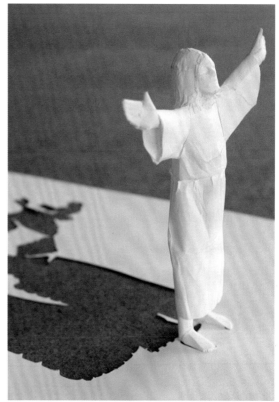

（a a）

（a b）

图4-3 不同纸质艺术品设计

（a）

（b）

图4-4

（c）

（d）　　　　　　　　　（e）　　　　　　　　　（f）

（g）　　　　　　　　　　　　（h）

图 4-4

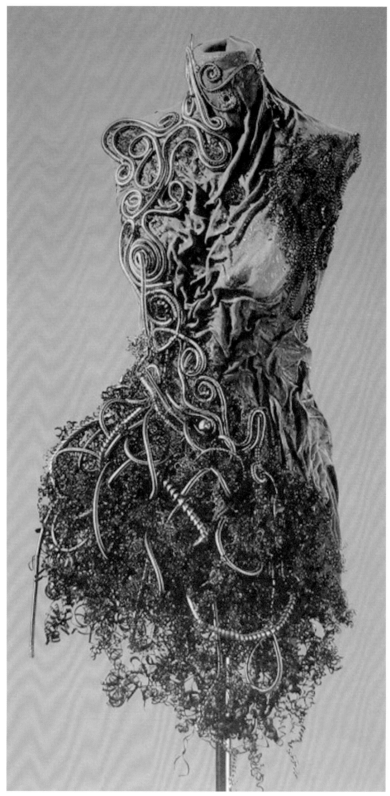

（i）

（j）

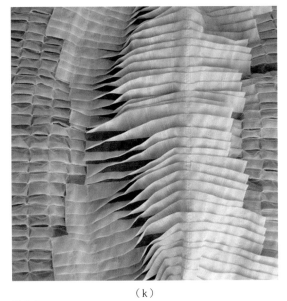

（k）

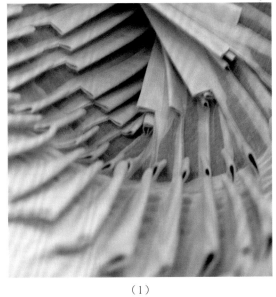

（l）

图 4-4

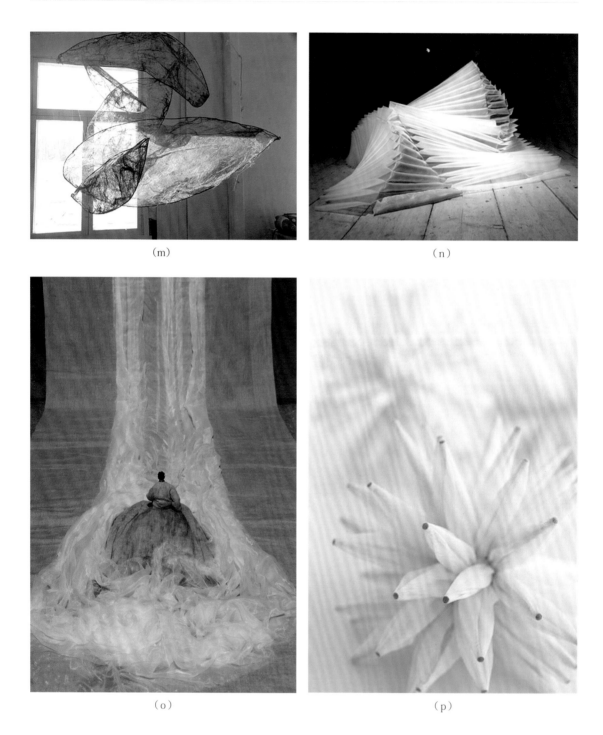

（m）

（n）

（o）

（p）

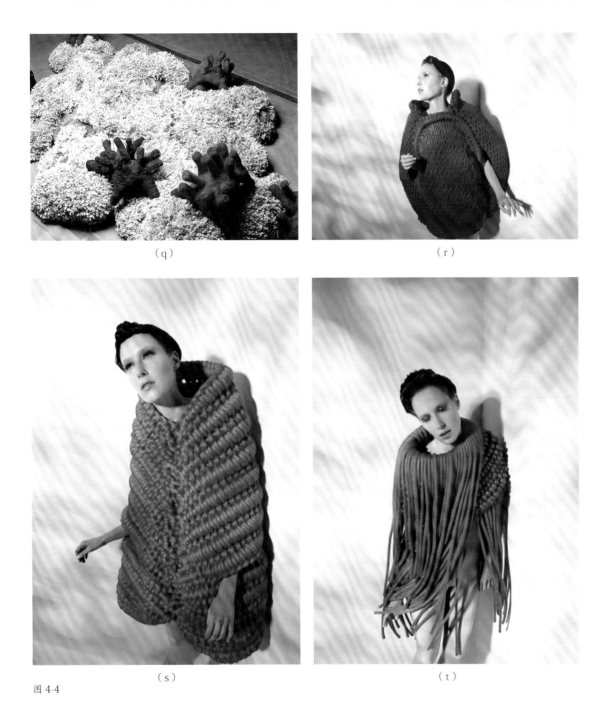

（q）

（r）

（s）

（t）

图 4-4

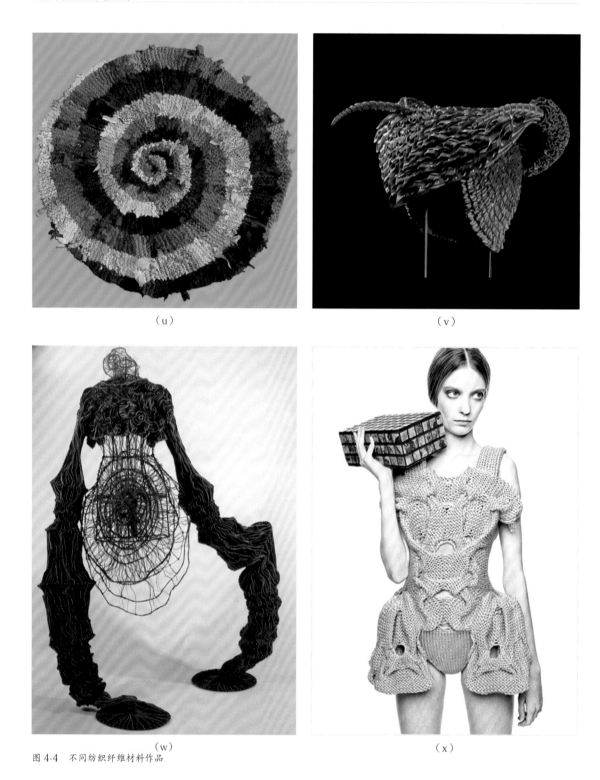

（u）

（v）

（w）

（x）

图 4-4　不同纺织纤维材料作品

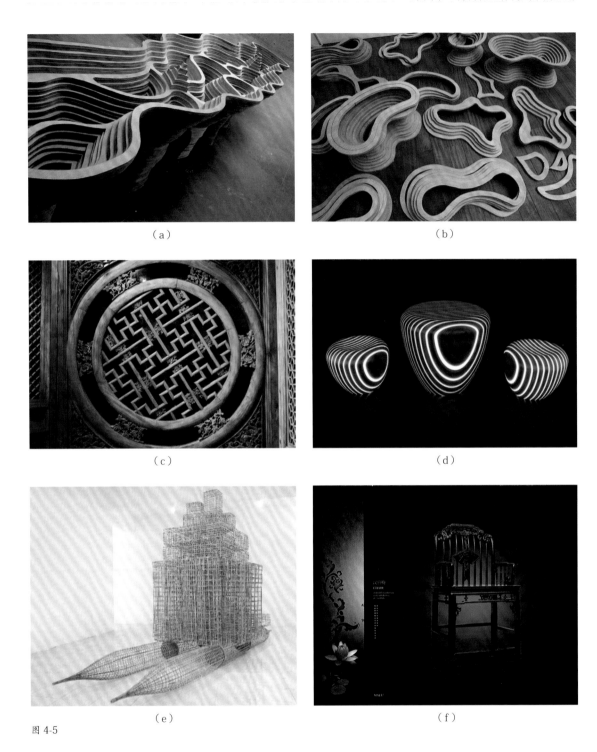

（a）

（b）

（c）

（d）

（e）

（f）

图 4-5

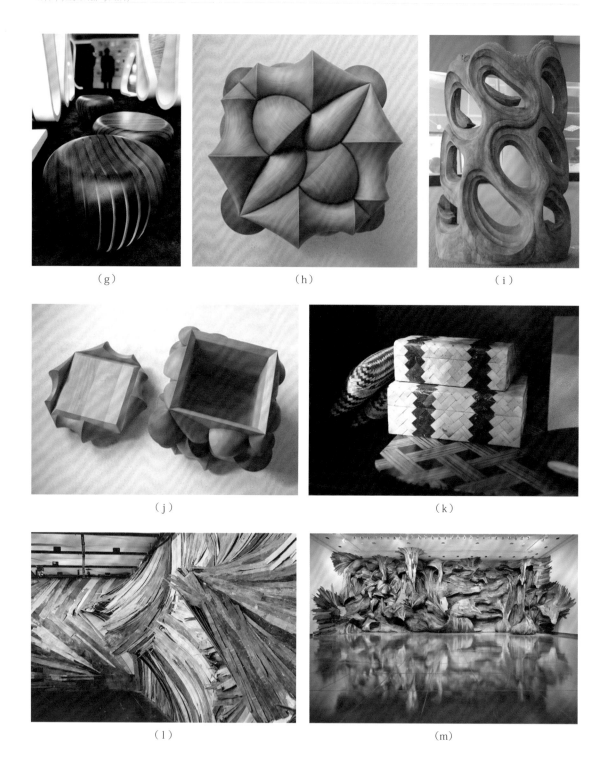

（g）　　　　　　　　　　　　（h）　　　　　　　　　　　　（i）

（j）　　　　　　　　　　　　　　　　（k）

（l）　　　　　　　　　　　　　　　　（m）

（n）

（o）

图 4-5 不同竹木材料作品

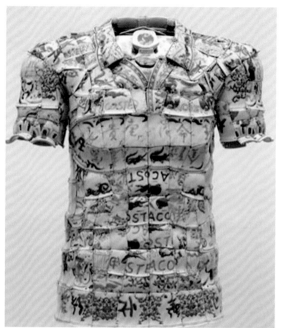

（a）

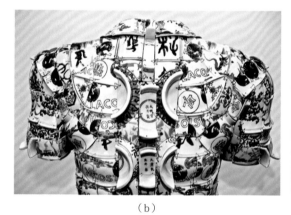

（b）

（c）

（d）

（e）

（f）

（g）

图 4-6　不同泥石材料作品

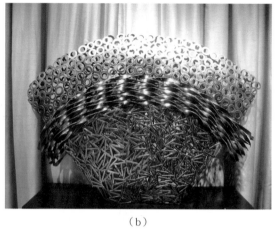

（a）　　　　　　　　　　　　　　　　　　（b）

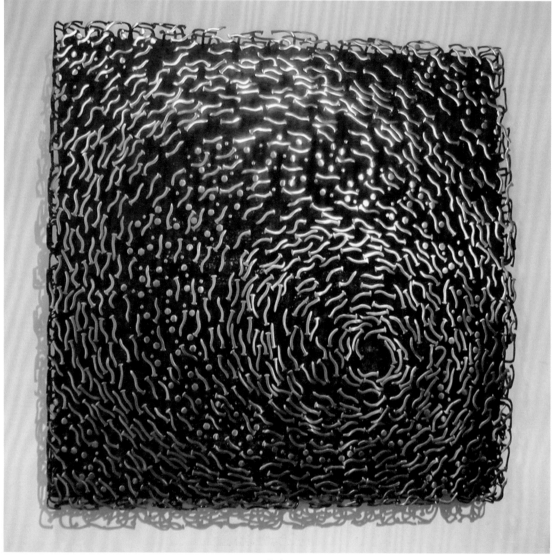

（c）

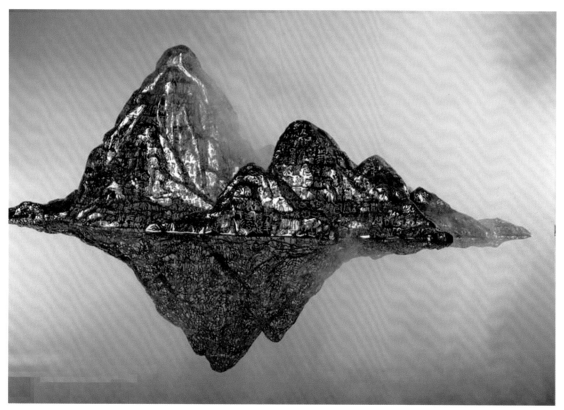

（d）

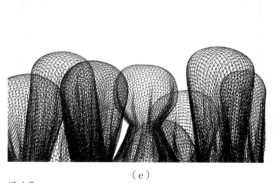

（e）

（f）

图 4-7

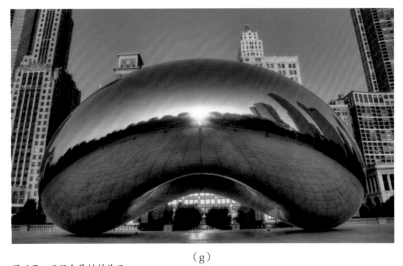

（g）

（h）

图 4-7　不同金属材料作品

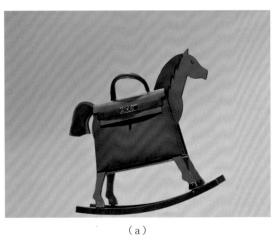

（a）

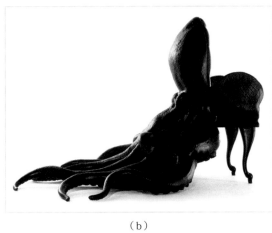

（b）

（c）

（d）

（e）　　　　　　　　　　（f）　　　　　　　　　　（g）

（h）

图4-8　不同皮革材料作品

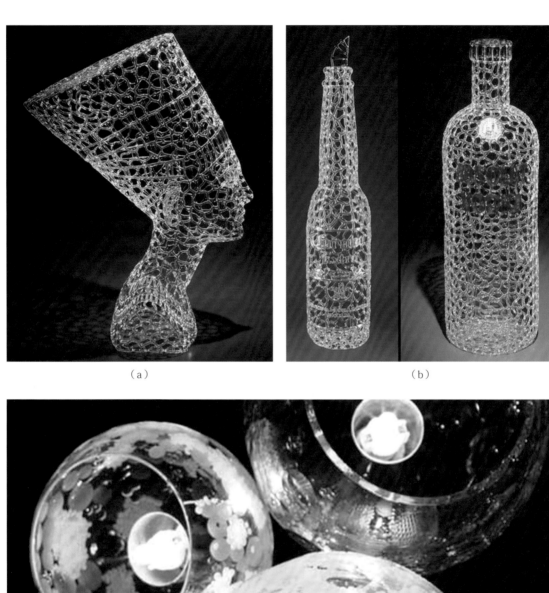

（a）

（b）

（c）

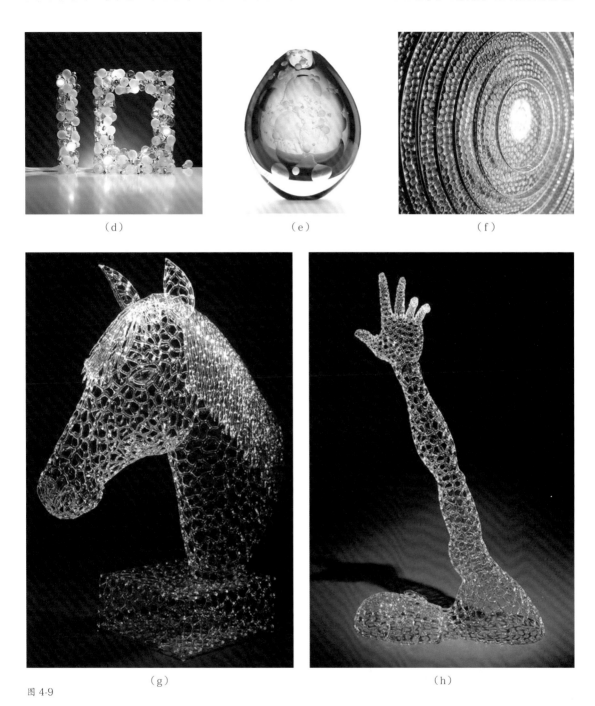

（d）　　　　　　　　　　　　（e）　　　　　　　　　　　　（f）

（g）　　　　　　　　　　　　　　　　　　（h）

图 4-9

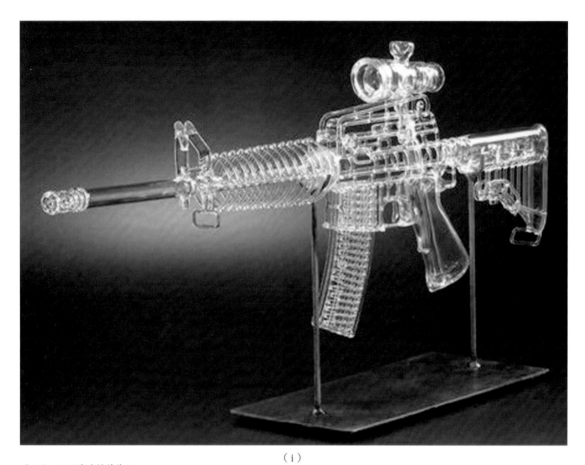

（i）

图 4-9　不同玻璃材料作品

（a）

（b）

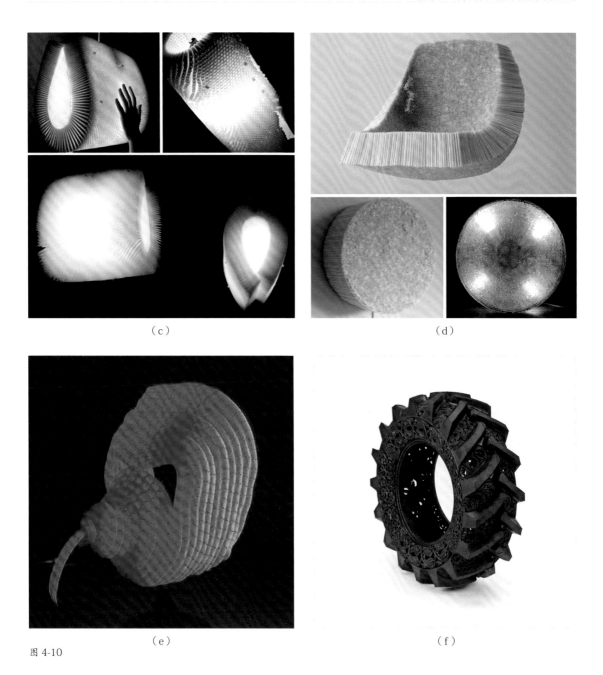

（c）

（d）

（e）

（f）

图 4-10

（g）

（h）

（i）

（j）

（k）

（l）

图 4-10　不同塑料材料作品

本章小结：

本章主要介绍了材料的分类方法、材料的分类以及材料的加工方法。目的是使读者掌握更多的材料以及其加工方法，更好地完成立体构成的创造与加工。

思考题：

1. 立体构成材料有哪些分类方法？
2. 立体构成材料的加工方法有哪些？

课题训练：

1. 选择不同质地的材料进行试验，写出每种材料的特点与肌理特点。

2. 选择不同质地、不同材料，将它们组织在 12 厘米 ×12 厘米的卡纸上，并将组织好的材质效果在 4 开黑卡上进行展示。

3. 选择一种材料，对其表面进行处理，用不同的手段创造肌理。

4. 用创作的肌理进行构思，结合所学立体构成的形态知识，完成一个主题的立体构成作品。

第五章 立体构成在设计领域中的应用

设计的领域非常广泛，它可分为商业设计、工业设计、环境艺术设计等门类，而这些艺术门类还可以细分为广告设计、书籍设计、包装设计、广告设计、展示设计、服装设计、染织设计、室内外环境设计等专业门类，立体构成教学训练的目的就是为进行立体造型设计打基础。它是设计的专业基础课程，它是立足于对立体造型可能性的探索，完全不考虑造型的功能等因素，旨在讨论、研究立体造型的原理、规律和构造训练。立体构成的学习、训练，目的是提高、完善现代设计能力。本章对某些立体造型设计的内容做简单的介绍和分析，从而进一步了解立体构成在各类设计中的运用。

立体构成与设计是有区别的。立体构成研究的内容是将涉及各个艺术门类之间的、相互关联的立体因素，从整个设计领域中抽取出来，专门研究它的视觉效果构成和造型特点，从而做到科学、系统、全面地掌握立体形态。立体构成与具体的艺术门类区别很大，在整个立体构成的训练过程中没有特定的目的和具体的条件限制，因此，每一项练习必须从立体造型的角度去研究形态的可能性和变化性。立体构成能为设计提供广泛的发展基础。

立体构成的构思不是完全依赖于设计师的灵感，而是把灵感和严密的逻辑思维结合起来，通过逻辑推理的办法，并结合美学、工艺、材料等因素，确定最后方案。立体构成可以为设计积累大量的素材。立体构成的目的在于培养造型的感觉能力、想象能力和构成能力，在基础训练阶段，创造出来的作品可成为今后设计的丰富素材。立体构成是包括技术、材料在内的综合训练，在立体的构成过程中，必须结合技术和材料来考虑造型的可能性。因此，作为设计者来讲，不仅要掌握立体造型规律，而且还必须了解或掌握技术、材料等方面的知识和技能。

第一节 立体构成在视觉传达中的应用

一、立体构成在包装设计中的应用

包装的造型设计是商品包装设计中一个较重要的设计部分。包装的形态是由其本身的功能决定的，是根据被包装的产品的性质、形状和重量来决定的，将立体构成的原理合理地利用在包装的造型设计中，是较为科学的一种设计手段。包装的形态主要有圆柱体类、长方体类、圆锥体类等各种形体和有关形体的组合以及因不同切割构成的各种形态。包装形态构成的新颖性对消费者的视觉引导起着十分重要的作用，奇特的视觉形态能给消费者留下深刻的印象。包装设计者必须熟悉形态要素本身的特性及其表情，并此作为表现形式美的素材。

包装造型设计又称形体设计，大多指包装容器的造型设计。它运用美学原则，通过形态、色彩等因素的变化，将具有包装功能和外观美的包装容器造型，以视觉形式表现出来。包装容器必须能可靠地保护产品，必须有优良的外观，还需具有相适应的经济性等。

商品是某种无形物质，如香水、酒类、饮料、调味品等液态、粉状或小颗粒物质，多使用容器包装。容器造型设计同样是一门空间艺术，它要用各种不同的材料和加工手段在空间

创造立体的形象。设计时不仅要考虑外部立体形态美的塑造,同时还要受到容器内空间容量的限制。对这些设计因素的考虑,实质是对立体构成中物理空间的界定和体与量的关系等原理的充分运用。

包装设计中的纸盒包装也是非常重要的形式之一,也是最能体现立体构成原理的内容之一。纸盒的成型过程是通过若干个面的移动、堆积、折叠和包围组成一个多面体的过程。立体构成中的面在空间中起到了分割空间的作用,对不同部位的面加以切割、旋转和折叠,就能得到具有不同情感体现的面,它具有面立体构成中所体现的一切特点,同时以图案、文字、色彩、浮雕等艺术形式相辅助,突出产品的特色和形象,力求造型精巧、图案新颖、色彩明朗、文字鲜明,装饰和美化产品,促进产品的销售。图5-1是永颜化妆品包装设计,图5-2是特产派食品包装设计。

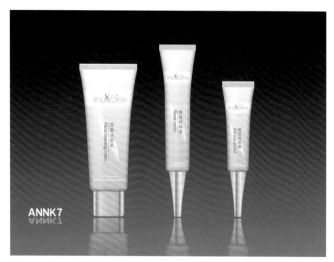

图5-1　永颜化妆品包装设计

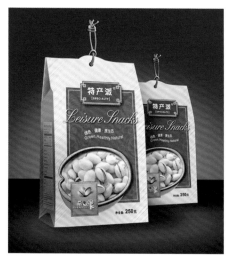

图5-2　特产派食品包装设计

二、立体构成在书籍装帧设计中的应用

书籍装帧设计是指书籍的整体设计。它包括的内容很多,其中封面、扉页和插图设计是三大主体设计要素。拿起书籍,我们会用手触摸,用眼阅读,上下左右,前后翻转,书与我们之间产生的交流,不仅是因为书页上文字信息的传达,还因为它本身就是立体的存在(书在人们的固有观念中是六面体)。既然书是立体的,那就会带给我们不同的情感。我们查阅厚厚的辞海和翻阅旅游小册子时的心情是完全不一样的。因此,书籍装帧并非仅限于书的表皮化妆,也并非仅限于平面图像、文字色彩的构成形式,它应该是一个能够充分表达书的理念的立体造型。许多优秀的书籍设计师在构造书籍这个六面体时,都充分运用立体构成的手段,使书籍成为内在和外在形神兼备的、充满生命的实体。

设计时有些还通过二点五维度立体构成形式的运用,在感量上给人以较为厚实的感觉。立体构成中的切割、压模手段的运用,就是使纸面产生浮雕图形、文字的各种凹凸形式。压模是利用铁模加压,使材料表面出现凹凸效果,在现代包装、书封面、贺年卡、圣诞卡等印刷物上常可见到这种压凸印刷形式,在印刷加工术中叫压凸技法。在触觉上凹凸产生的同时,阴影又可造成光暗的效果。

书籍装帧设计选择材料时要注意以下三点：一是要准确地把握材料的视触觉感受；二是要把握材料的性格，也就是说要把表达的内容用材料充分地体现出来；三是要注意材料的多样化组合，就是要把文字的潜在的生命力通过多种材料的组合充分地表现出来。由于印刷技术的发展，当今的设计者利用一切先进的手段来充实自己的表现力，但是书籍装帧设计不同于广告设计，书需要读者去触摸阅读，为了引起视觉反映和触觉感受，要依赖文字内容和材料质地有机结合，来共同传递一种信息和心理反射。不同的材料其肌理、色彩不同，可以表现出不同的个性色彩，通过设计，可以在更深层次挖掘其功能，深化其内涵。各种材料的长短、粗短、弯曲、平行形态的排列组合会产生动与静、强与弱、快与慢的对比变化和起伏节奏，准确地把握这些要素，还可以使书籍的知识性和艺术性有机地结合，显示出其固有的文化魅力。图5-3是两本书籍的装帧设计。

（a）

（b）

图5-3 书籍装帧设计

三、立体构成在广告设计中的应用

随着社会经济的繁荣发展，广告已经成为人们生活中不可缺少的内容。广告的形式越来越多样化，传播媒介也呈现出多远化立体化的特点，要想在众多广告抢夺眼球之时能够脱颖而出，除了有良好的创意外，还应在表现媒介的形式上多做文章。立体构成相关知识在广告设计中的应用也越来越广泛，最常见的是在POP广告中的应用。

POP广告是英文Point of Purchase的缩写，是指销售场所内外的一些广告形式，如门前商品招牌、店内放置的广告牌、柜台内的展示物、直接广告品以及附属于商店内外的所有广告物等。POP广告形式多样，除平面形式外，也有立体或半立体造型，还有张贴的、放置的、悬挂的、电动的。POP广告常用平面立体化构成的方法制作，折叠组合简捷巧妙，还原方便，打开即为立体，合上即为平面。技法上常用切割、折叠、粘贴等。选材要用较厚的纸料，这种方法在贺卡设计中也常用到。为使板材具有较稳定的直立性能，必须有锁定装置才能达到。这种构造常见于台历座、台镜、书档、架上商品卡等。图5-4和图5-5是几个户外广告设计和广告招贴设计。

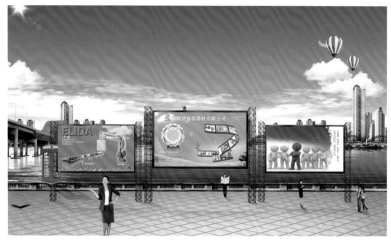

（a）

（b）

（c）

图5-4 户外广告设计

（a）

（b）

（c）

图5-5 广告招贴设计

第二节　立体构成在环境艺术设计中的应用

一、立体构成在建筑设计中的应用

　　立体构成是建筑设计工作者及爱好建筑设计的初学者所必须掌握的一门基础知识。立体构成是研究空间立体造型的学科，作为三大构成的一种，它是训练建筑语言的课程，力度、秩序、节奏、体量、比例等是将来可直接用于建筑设计的基础内容。立体构成与建筑设计的相似性在于建筑是抽象的构成应用于生活中的一种具体表现形式。立体构成不仅能合理地构成建筑空间，而且能带来建筑形象的美。

　　建筑设计是对空间进行研究和运用的艺术形式，空间问题是建筑设计的本质，在空间的限定、分割、组合的过程中，同时注入文化、环境、技术、材料、功能等因素，从而产生不同的建筑设计风格和设计形式。空间以及空间的组织结构形式是建筑设计的主要内容。建筑设计是在自然环境的心理空间中，利用建筑材料限定空间，构成一个最小的物理空间。这种物理空间被称为空间原型，并多以几何形体呈现。由某种或几种几何形体之间通过重复、并列、叠加、相交、切割、贯穿等方法，相互组织在一起，共同塑造了建筑的形态，向人们展示了体与块的节奏，点、线、面的律动，以及外在结构的比例和简化的形态美。图5-6和图5-7体现了立体构成在建筑设计中的应用。

　　立体构成从结构上可分为加法构成、减法构成、空间构成和综合法构成等主要类型。加法构成也称生长法，通过多个几何形体积聚，组合丰富的体量结构关系；减法构成也称破坏法，是从几何形体原形出发，利用实体的切削、分割，形成具有雕塑感的造型，传达丰富的

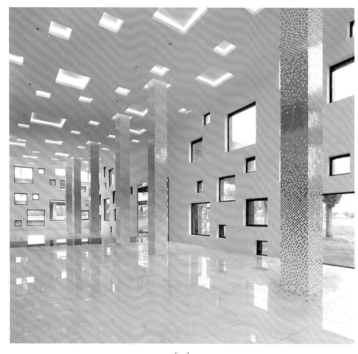

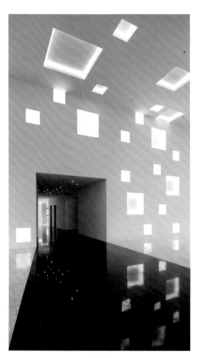

（a）　　　　　　　　　　　　　　　　　　　　　　（b）

图5-6　"Urban Interiorities"东京夜店概念设计

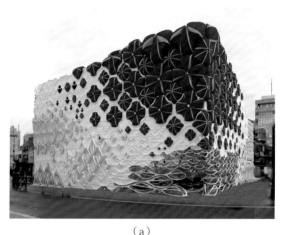
（a）

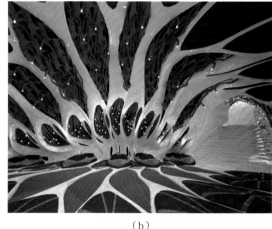
（b）

图5-7　Cube Tube 建筑

涵义；空间构成是利用体量的组合穿插形成空间，表达空间的层次感。为了达到独特性和丰富性的效果，采用综合运用以上几种方法。从构成的基本规律出发，具体的构成手法主要有如下几种。

（1）韵律渐变组合。即通过形体重复、有节奏韵律的变化，形成形体之间丰富的结构关系，围合出不同的造型和空间效果。

（2）相似形体的积聚与分散。通过集合相似形体有规律的叠合，可以表现力量、柔美、创造动感、方向感和形式美感。

（3）抽象化造型。通过高度提炼的手段完成对于对象的表达。抽象造型艺术在于激发作者内在经验或内在反应，而非描述或再现自然。通过借助立体形态造型元素与美感形式来感性地显现其内在的经验。

（4）空间的围合构成。利用不同的线材、面材、块材等进行线、面、体的穿插和分割，组合出不同形态和意义的场所，创造丰富的空间效果，形成诸如封闭、半封闭、开敞、半开敞等不同的空间围合效果和空间层次。

（5）加减造型。是建筑加法和减法的形体构思，是指在相加、集合和分割建筑形体的过程中发展而构筑一个建筑。加法还是减法都需要直觉地去认识建筑。采取加法手法去组织建筑形体时，是把建筑的局部看作首要的，而整个建筑是把一定的单元或局部加在一起。若以减法方法做设计时，做出的建筑足以整体作为主导的，建筑是在一个明确的整体中删去一些片断。

（6）比例、数学规律造型。作品以体现形式美的客观性为特征，常常通过表现数理的逻辑性和材料性能的刚韧性，产生技术美学的视觉效果。

（7）变异的组合。类似于解构的造型。借助于变形、删节、夸张和矛盾等手法给构成创作以更大的自由，在形式上增添复杂矛盾的构思意念。

一般来说，上述几种类型是相互包含和渗透的，没有绝对的界限，只是在不同的作品中表现的侧重点不同，在绝大多数立体构成作品中常表现为多种手法的综合运用。立体构成形态语言致力于创造美的形式，它带给建筑内在而持久的感染力和生命力，并以贴切的环境、空间、场所作为其得以实现的物质载体。在建筑设计中，立体构成的原理和法则被广泛应用，研究建筑设计中的立体形态语言对建筑或者室内外环境设计具有重要的意义。

二、立体构成在室内设计中的应用

立体构成是从事室内设计工作者必须掌握的基础知识。立体构成不仅可以合理地构成室内空间，而且还能给室内设计带来美感，使室内设计无论是强调空间艺术或是抽象的表现形式都能从形体、空间、层次上达到和谐统一，让室内设计表达得更深入，更具观赏性。

室内空间的成形是由顶棚、墙面、地面一起构成的，室内空间中的各类装饰就构成了立体构成的实体形态要素，都是立体构成的点、线、面、体的组合体。在任何一个室内设计作品中，都是由立体构成的实体形态要素组合起来共同作用的，它们之间的组合各式各样，就形成了不同的设计风格，但不管怎么组合都遵守着立体构成的审美法则，否则不可能产生良好的视觉效果和空间效果。在室内设计的整体关系上，立体构成的形态要素的组合要表现出整体的韵律，主要表现为协调有序、柔和优雅。比如在一组造型的各个局部，要有类似的部分，再对其进行有序的设计，可以由大到小、由高到低等，达到体现出整体的美感和韵律。

图 5-8～图 5-10 是立体构成在室内设计中的运用。

图5-8　某酒店大堂设计

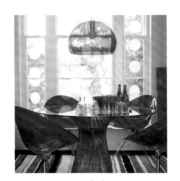

（a）

图5-9　餐厅设计

（b）

（a）

（b）

（c）

（d）

（e）

（f）

（g）

图5-10

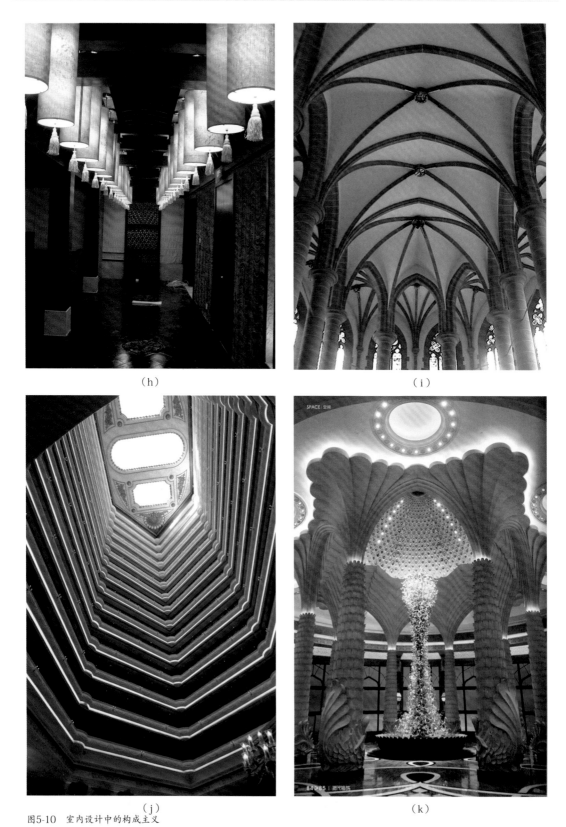

（h）

（i）

（j）

（k）

图5-10　室内设计中的构成主义

三、立体构成在景观设计中的应用

　　景观设计是一门艺术，与其他艺术形式有着必然的联系，是当代城市在经济基础上发展起来的物质文明和精神文明的载体，又是当代人类居住环境和休闲环境内涵的再思考。景观造型设计是现代环境建设的重要因素之一。

　　"立于形而寓于意"是所有艺术表现题材的愿望。景观设计者根据立意的目标和蓝图的规划，通过抒发自己的感情来描绘出能影响或代表这个城市的作品，即综合考虑其所处地域条件、环境因素、使用功能等固有元素，这样每个景观作品才有了鲜活的个性。下面通过两种景观来阐述立体构成的形态语言在其中的体现。

　　其一是绿色景观。绿色景观在体现艺术美的同时，不仅能映射出绿色、环保、生态的形态语言，还能使其季节美的更替和环境的建设有机的结合等。对于外环境的绿色景观造型要结合环境空间的大小达到比例协调，多使用抽象的几何形体来做造型，抽象几何形体具有现代感，若干年后植物带还是一件观赏性很强的绿色景观作品。在设计中，可根据造型的构成法则，将球体、柱体、扇形体等几何形体通过重复、错位、加减来编排组合成形式感、构成感强的绿色景观。

　　其二是建筑景观。建筑景观是一个城市的标志和核心，体现出城市的政治经济、社会文化、精神风貌以及科技的发展水平，例如北京的中国国家体育场（鸟巢）、巴黎的埃菲尔铁塔等，这些建筑景观都从不同方面诠释这个现代化大都市的科技文化和人文精神。在城市景观设计上要很好地运用立体构成这门艺术，尤其是要运用好立体构成造型设计中的"特异法则"。这一"特异法则"更能凸显现城市景观的地标性作用。

　　建筑景观从设计元素上讲也是建筑环境的一个组成要素，因此在造型上要使其同整个建筑环境和谐统一，其次要全面提升其鲜明的造型特点，达到既统一又醒目。城市景观设计更应该坚持创新，既要体现建筑格局与造型上的新颖，又要体现其组合要素的现代性。

　　综上所述，立体构成与景观在造型设计上有着密不可分的关系。挖掘和继承这两门艺术的精髓，使它们在设计中既能相互借鉴和发展，又能为人类生存的栖息环境做出更大的贡献。图5-11～图5-15 体现了立体构成在景观设计中的运用。

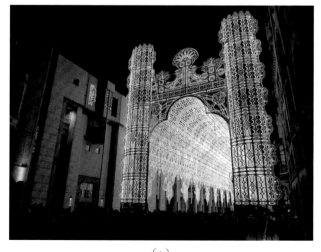
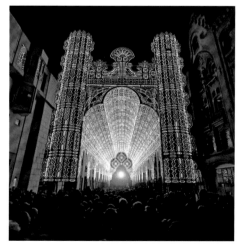

（a）　　　　　　　　　　　　　　　　　（b）

图5-11　比利时根特市2012灯光节上由55000盏LED灯泡组成的雕塑作品

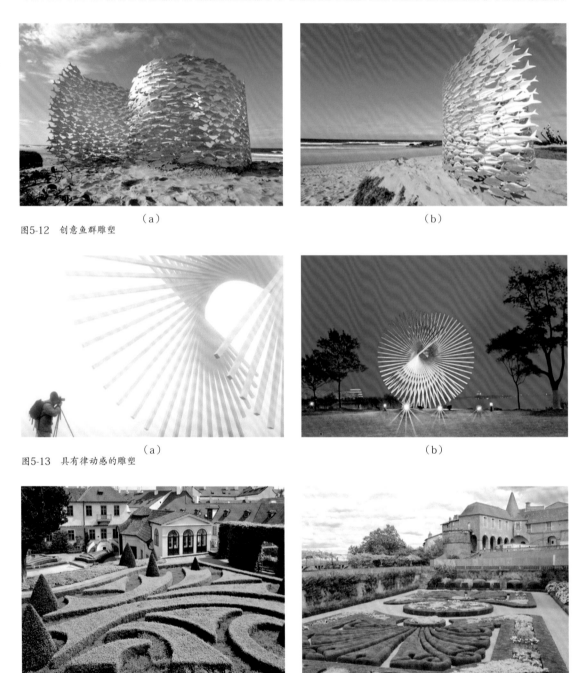

图5-12　创意鱼群雕塑

（a）　　　　　　　　　　　　　　　　　　　　（b）

图5-13　具有律动感的雕塑

（a）　　　　　　　　　　　　　　　　　　　　（b）

图5-14　园艺中的构成艺术

（a）　　　　　　　　　　　　　　　　　　　　（b）

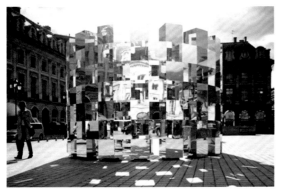
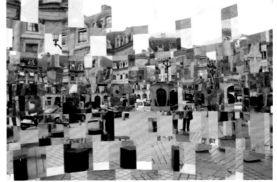

（a）　　　　　　　　　　　　　　　　　　　（b）

图5-15　装置"环"——镜面立方体

第三节　立体构成在工业设计中的应用

　　随着时代的发展，现代工业产品设计的发展也已经历了一个多世纪，在发展中，工业产品设计被更注入了精神和文化的内涵。没有造型便没有产品的存在，作为艺术造型而存在的艺术设计是"以明了的观念作为最终艺术目的充分前提，以推进其实现并达到目标的现实手段为基础，是带来明确记录的创造过程中的全部活动。设计活动是综合性的形的确立和创造，它不是对某一现存对象的操作，也不是对物的再装饰和美化，而是从预想的建构开始就是一种创造，是形的新的生成。

　　工业设计是科学技术和艺术的融合，是产品使用功能和审美情趣的结合，产品的设计过程是把抽象的理念和技术，转化为可以摸得到的实实在在的东西，因此，在工业产品设计中特别强调产品设计的功能性、审美性和经济性。现代设计是一门科学技术与艺术相融合的学科，而立体构成教学训练的目的就是为进行立体造型设计打基础。立体构成体现在工业产品设计中，抓住产品形态、形式的原因及规律，在不同限定的条件下，对多种方案进行筛选和优化，创造并确立产品形态。

　　立体构成立足于立体造型可能性的探索，讨论、研究立体造型的原理、规律和构造训练。它一般不塑造具体物象，不要求再现性，着重抽象造型的塑造表现。立体构成的这一特点非常符合现代工业产品造型设计的特征，适应现代工业生产的需要。因为产品设计创造的形态绝大部分是抽象的形，因为唯有抽象形态才能融现代、便捷与实用为一体，成为理想的设计产品。此外，立体构成更强调形态与材料、结构、工艺以及功能性相结合的可能性。因而立体构成与平面构成、色彩构成相比，对产品造型设计所起的作用也就更大。

　　工业产品的设计过程是把抽象的理念和技术，转化为可以摸得到的实实在在的东西。产品造型设计的形体构成是依据产品的不同使用目的和欣赏要求，结合具体的工艺材料和工艺技巧，通过一定的造型形态来实现的。产品形体构成是运用立体构成原理进行的形体创造，是通过以抽象的几何形态为基础，进行分割或积聚，单个形体的变体和多个形体的组合，以及概念元素点、线、面、体的灵活组合加以实现的。工业产品造型具有两个美感特征——形式美和技术美。形式美一般指由产品形态的外观所带来的视觉愉悦感，主要是依据形式美的法则，即组成形态的诸要素，点、线、面、体、空间等的表现力来塑造出美的外观形态；技术美是产品以其内在结构的合理、和谐、秩序所呈现出的美感。在把握商品设计的基本原则的前提下，满足功能性和结构性的要求，将科学性和艺术性完美地统一于产品造型之中。形

式美与技术美感的产生均和构成该产品形态的基本形体以及它们的组合关系有关。立体构成的原理就包含在这些组合关系中。此外，随着现代科学技术发展，新型材料、加工技术也对产品造型的形体构成带来巨大的变化，这些新型的形体构成方法的研究与应用也与立体构成是分不开的。图 5-16 ～图 5-22 体现了立体构成在产品设计中的运用。

图5-16　Emiliano Godoy的概念椅子

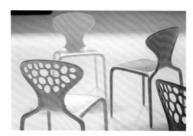

图5-17　Ross Lovegrove设计的超自然椅子

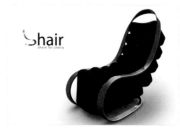

图5-18　多变躺椅家具

图5-19　仿贝壳灯饰

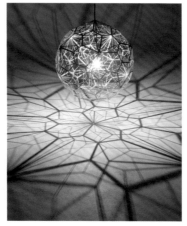

图5-20　镂空网灯　Tom Dixon1

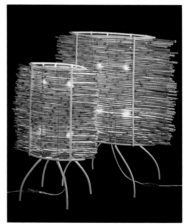

图5-21　麦秆材质灯具

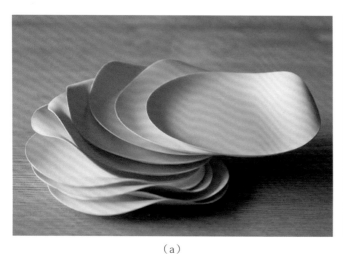

（a）

（b）

图5-22　日本一次性纸餐具设计

第四节　立体构成在服装设计中的应用

立体构成作为服装设计专业中的专业基础课，不但是基础与专业的衔接关键，更是通向服装设计的关键桥梁。服装造型设计的创意性、唯美感与立体构成的设计元素有着密不可分的关系，它是立体构成元素的发展状态，立体构成的形、色、质的建构与服装中的款式、色彩、面料的组合搭配有异曲同工之妙。点、线、面、体要素的表现不管是在立体构成上还是在服装设计上，都是一种常用的表现手法。服装上点、线、面、体的表现可以利用立体构成点、线、面、体的表现形式进行设计；同时，由服装材料所产生的造型而形成的点、线、面、体新形态，是服装的创新过程，也形成了立体构成的新元素，两者相辅相成。

（1）点元素的归纳。不论是面料设计中平面的点状花纹图案的设计还是立体的纽扣、珍珠、亮片等点的造型的装饰配件等，都可以作为点要素考虑，在服装设计中充分利用点要素的造型作用，能够吸引视线。譬如胸花、腰带扣等小配饰在服装中就能起到画龙点睛的作用。

（2）线元素的归纳。服装上线的运用主要体现在结构线、装饰线、配饰等表现上，一般是以一定长度或不等长度为特征的各种线条进行排列，利用线群的集聚做出或表现整体造型轮廓或点缀局部应用，通过重复、交叉、放射、扭转、渐变等构成形式，表现服装造型的流动、起伏、延展的空间关系以及疏密、虚实、变化的美感形式。由于线群的集合，线与线之间会产生一定间距，透过这些空隙可观察到各个不同层次的线群结构，从多个角度看会呈现出多种疏密变化，具有较强的节奏感、韵律感。服装中的线也可以借助框架的支撑，表现空间立体，它所表现的效果具有半透明形体特质。软质线材有动感，硬质线材会因排列的秩序变化产生静态美与装饰美感等。

（3）面元素的归纳。服装设计是以面料为面材，以肩、胸、腰、臀等几个关键部位为依据按比例计算，经过剪裁加工制成成衣，形成立体空间造型，包裹人体来体现美感。由于面料的质感不同，各类织物的垂感和成形性能也各不相同，所以要根据服装整体款式、设计意图及风格，用适当的材料来表现服装的面造型。具体的面的元素有：大部分服装的裁片、服装的细节部位、大面积的装饰图案、服饰品、特殊工艺手法表现出来的面等。另外，面料中值得一提的还有面料再造，可以说没有立体构成做基础，要做好面料再造变化是很难以想象的。不论是同种面料的再造处理，还是不同材质面料的搭配组合、不同面料的肌理再造，处处留下了立体构成的影子和印迹，也可以说有了立体构成，才使得单一的面料有了种类繁多、异彩纷呈的面料肌理变化。

（4）体元素的归纳。在服装设计中，利用面料的堆积、纱支长短的改变、面料的填充而产生的凹凸变化，还有对称的款式造型等都能体现出量块的实体特性和充实感、稳定感及繁复下的美感；不同面料的选用搭配，不同的着装方式，不同色彩的配置，同样可以表现出量块实体特性来。

此外，无论是服装面料设计还是服装款式、服装结构设计，都离不开形式美的要素与法则的运用和创造。同其他艺术一样，点、线、面、体、形态是构成形式美的基础要素，而对比与调和、均衡与强调、韵律与节奏、多样与统一则是构成形式美的原理与法则。服装设计是一门严谨的科学艺术，它整体美的形式与产生集中了多种造型要素的合理运用及形式美的基本规律和法则。所以，没有立体构成的意识就谈不上服装设计。图 5-23 ～图 5-26 体现了立体构成在服装设计中的运用。

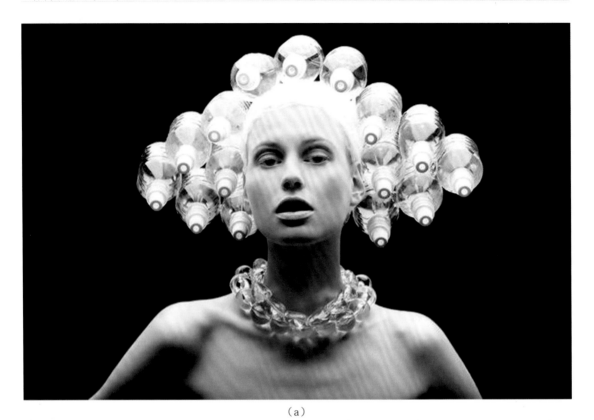

（a）

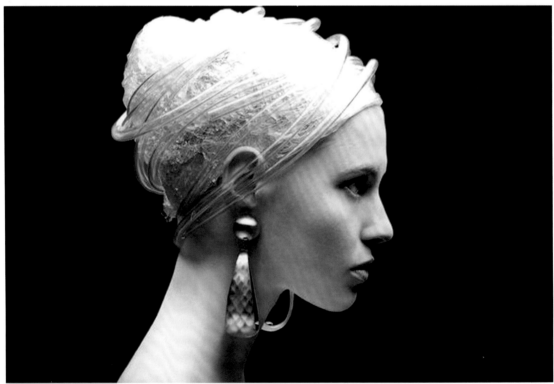

（b）

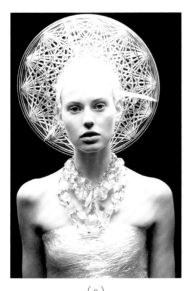

（c） （d） （e）

图5-23 《Plastic Fantastic》 TOMAAS——塑料叉子、吸管、铝箔、保鲜膜等

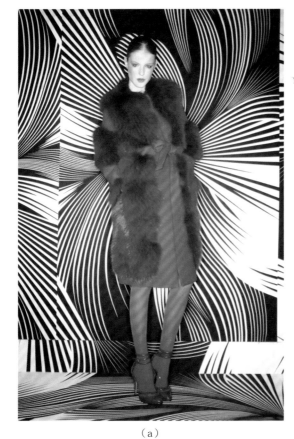 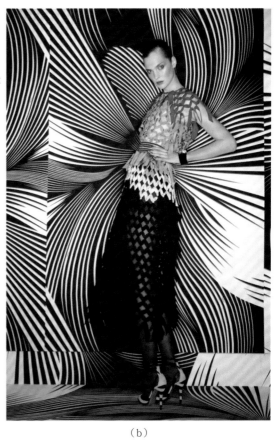

（a） （b）

图5-24 2011巴黎时装周秀

（a）

（b）

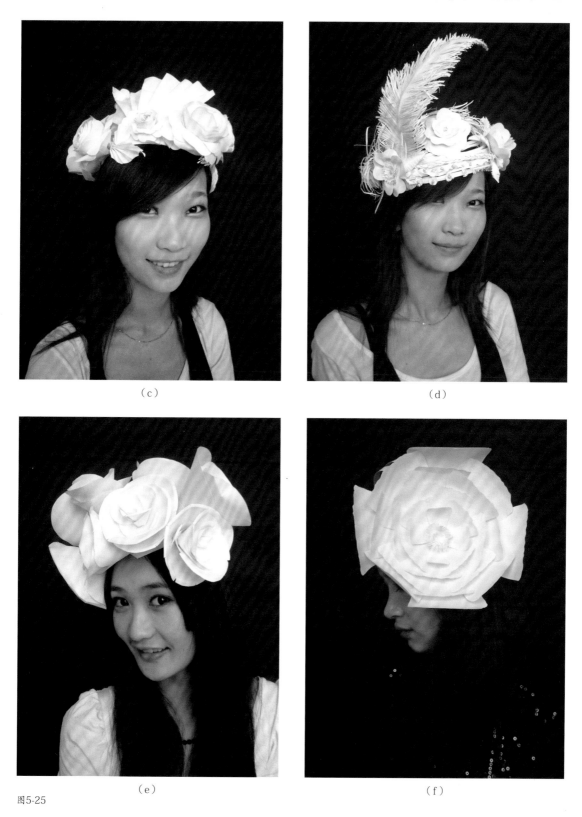

图5-25

（c）

（d）

（e）

（f）

<div align="center">（g）　　　　　　　　　　　　　（h）　　　　　　　　　　　　　（i）</div>

图5-25　纸质头饰——材料与造型

<div align="center">（a）　　　　　　　　　　　　　　　　　　　　　（b）</div>

图5-26　野蛮的美丽——Alexander McQueen1

本章小结：

本章主要讲述了立体构成在不同领域的应用，要求学生掌握其运用规律，较好地把握设计的原则。本章的目的是培养学生的艺术感受能力、造型能力、立体感觉等综合的艺术修养与能力。

思考题：

1．在不同设计领域中立体构成的特征是如何体现出来的？
2．立体构成都在哪些领域中得到体现？

课题训练：

1．分析优秀喜糖盒子包装设计，结合所学设计包装盒一件。
2．运用卡纸设计 POP 广告展示架一个。
3．分析国内外优秀书籍装帧设计，自拟题目设计书籍装帧一套。
4．运用可行材料设计环境雕塑模型小样一个。
5．自拟题目选择可行性材料设计概念手机一个。

参 考 文 献

[1] 章曲，李强．中外建筑史．北京：北京理工大学出版社，2009.

[2] 任仲泉．空间构成设计．南京：江苏美术出版社，2002.

[3] 胡建斌．日本公共雕塑设计．长沙：湖南美术出版社，2005.

[4] 乔纳森．建筑的故事．北京：生活·读书·新知三联书店，2003.

[5] 曹春生，陈丽萍，邵长宗．陶瓷雕塑造型与材料应用．武汉：武汉理工大学出版社，
 2006.

[6] 陈慎任等．设计形态语义学．北京：化学工业出版社，2005.

[7] 王雪青等．三维设计基础．上海：上海人民美术出版社，2005.

[8] 许之敏．立体构成．北京：中国轻工业出版社，2005.

[9] 俞爱芳．立体构成．杭州：浙江人民美术出版社，2004.

[10] 王庆珍．立体形态设计基础．上海：上海书店出版社，2007.

[11] 辛华泉．立体构成．北京：人民美术出版社，2001.

[12] 张君丽等．立体构成．武汉：华中科技大学出版社，2008.